【超圖解】
露營入門
全攻略

いちばんやさしい
キャンプ入門

走吧，我們露營去！

露營有各式各樣的型態，有像是郊遊野餐一樣體驗大自然的「單日露營」，也有不需攜帶任何裝備就可輕鬆入住的「小木屋露營」，或是近距離感受自然環境的「帳篷露營」，還有只需帶上一把利刀，就可在大自然的圍繞下夜宿的「野外露營」。

我的工作是企劃與統籌戶外活動，其中也包含露營。每次舉辦以新手露營者為對象的入門講座課程，都會有許多對露營躍躍欲試的朋友們前來參加。但是在有限的時間裡，實在很難將露營的樂趣及訣竅完整傳授給大家。

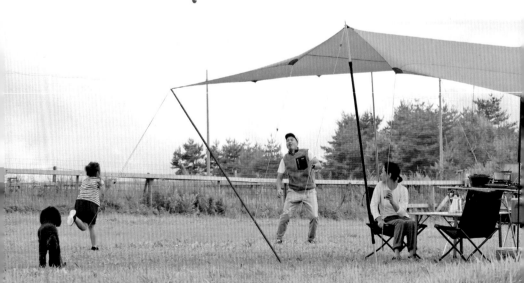

　因此，我在這本書裡用淺顯易懂的方式，從最基礎的準備作業開始介紹露營，目標是讓每個人讀完之後，就可以使用自己的工具獨自完成過夜露營。此外，書中也列出新手最容易犯錯的地方以及各種小訣竅。

　我希望透過這本書，幫助那些想要嘗試露營卻不知道從哪裡著手的朋友，只要從自己覺得最簡單的地方開始就可以了。趕快動起來吧！躺在森林裡的吊床上午睡、聽著像是背景音樂的鳥叫聲入眠、還有最令人期待的夜間營火，這些好玩的事情都在等著你喔！

<div style="text-align:right">

長谷部　雅一

（Be-Nature School）

</div>

露營的迷人之處

第**1**

創造非日常的
幸福感

擺脫繁忙的日常生活，
在山林裡盡情享受
寧靜與悠閒的時光！

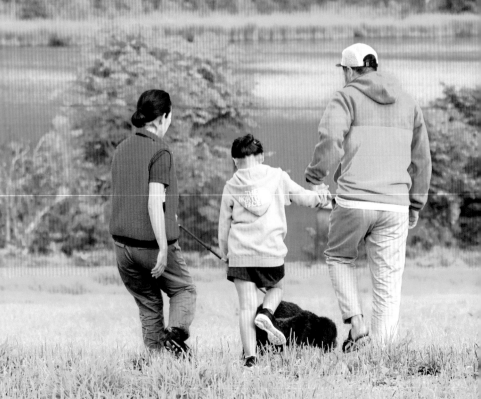

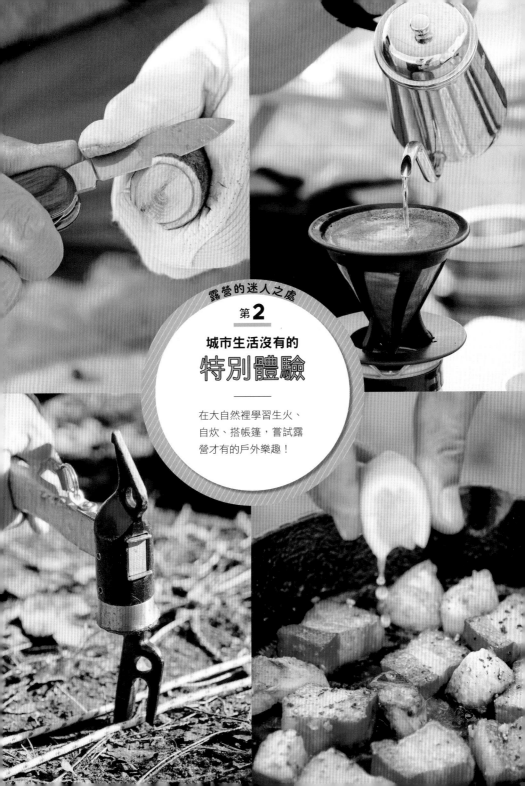

城市生活沒有的
特別體驗

在大自然裡學習生火、
自炊、搭帳篷,嘗試露
營才有的戶外樂趣!

露營的迷人之處

第**3**

與家人和朋友度過
無可取代的

美好時光

沒有電視和電腦的打擾，能夠增進家人與朋友之間的感情。

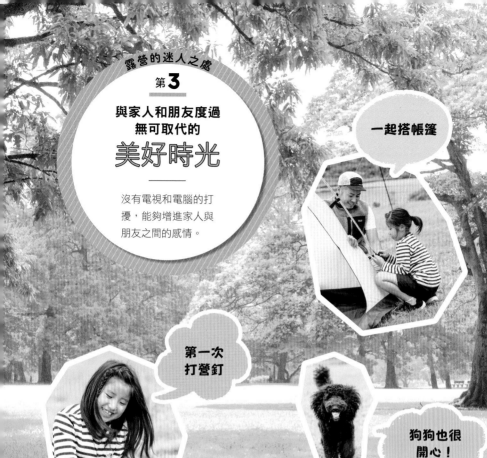

一起搭帳篷

第一次
打營釘

狗狗也很
開心！

好吃！
好玩！

大家都圍在
營火前♪

CONTENTS

PART
1

規劃篇 第一次露營要準備什麼？

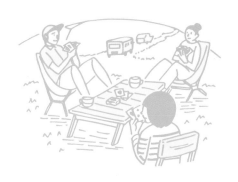

PART 2 裝備篇 各種露營用具大解析

PART 3 實作篇 如何搭設帳篷與布置營地

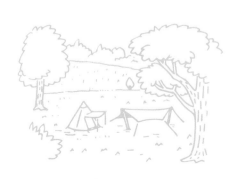

PART 4 料理篇 享受露營野炊的樂趣

PART 5 活動篇 盡情擁抱大自然

PART 6 知識篇 你一定要知道的露營基本事項

露營的魅力在這裡！

遠離都市生活，在大自然中睡一晚。
這件事究竟有何魅力？讓資深露營玩家告訴你以下4大優點！

充分享受
大自然

在大自然環繞下玩樂、用餐，
聽著蟲鳴入眠，看著壯麗的山
景醒來，夜晚還能欣賞滿天星
斗，親近所有平常在城市裡看
不到的絕美景色。

身體與心靈都
得到解放

露營能讓你擺脫日常、體驗全
然不同的生活方式。不需在意
周遭眼光，隨心所欲地度過屬
於自己的時間。

親身感受
畫夜與四季變化

除了觀賞日出、日落，還能近距離感受從黃昏到晚上、晚上到早晨晝夜交替的變化景色，以及相遇那一瞬間最美麗的彩色天空。

自由自在
享受時間流逝！

你可以專心料理食物、看書或是爬山，做自己平常沒時間做的事，讓時光慢慢走，享受露營特有的寧靜悠閒。

專為露營新手設計的 YES NO 圖表

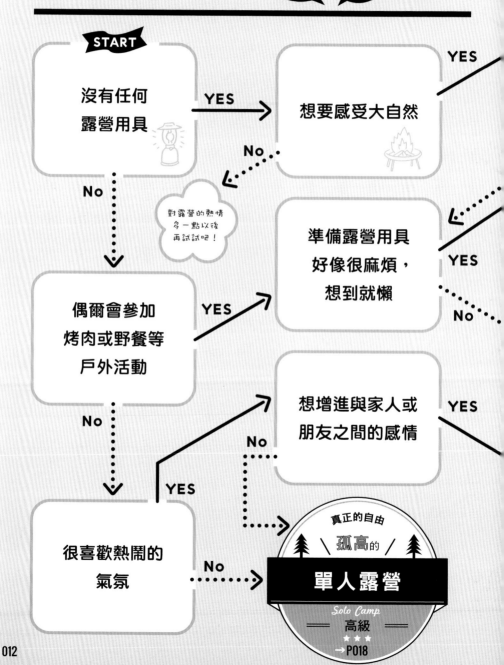

START

沒有任何
露營用具

→ YES → 想要感受大自然 → YES

No

No → 對露營的熱情
多一點以後
再試試吧！

準備露營用具
好像很麻煩，
想到就懶

YES

No

偶爾會參加
烤肉或野餐等
戶外活動

→ YES →

No

想增進與家人或
朋友之間的感情

YES

No →

YES

很喜歡熱鬧的
氣氛

No →

真正的自由
孤高的

單人露營

Solo Camp

高級
★★★
→P018

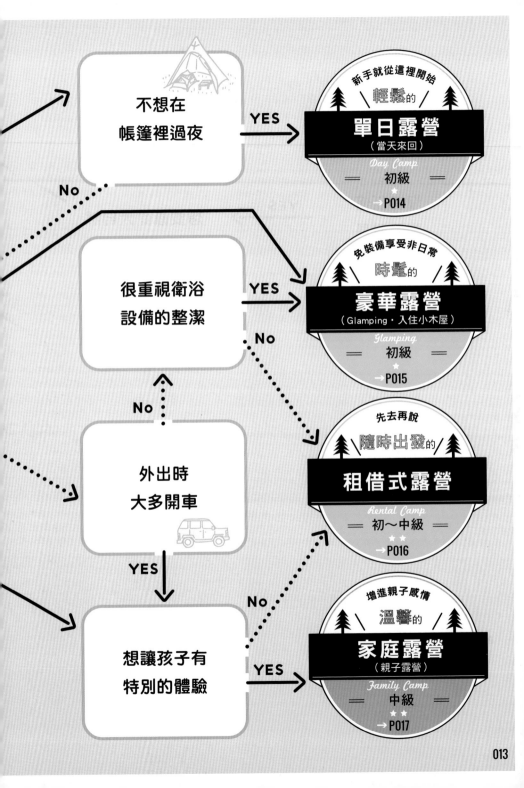

不想在
帳篷裡過夜

YES →

新手就從這裡開始
\ 輕鬆的 /
單日露營
（當天來回）
Day Camp
═ 初級 ═
★
→P014

No ⋯⋯

很重視衛浴
設備的整潔

YES →

免裝備享受非日常
時髦的
豪華露營
（Glamping・入住小木屋）
Glamping
═ 初級 ═
★
→P015

No

外出時
大多開車

No ⋯⋯

先去再說
\ 隨時出發的 /
租借式露營
Rental Camp
═ 初～中級 ═
★★
→P016

YES ↓

想讓孩子有
特別的體驗

No ⋯⋯

YES →

增進親子感情
\ 溫馨的 /
家庭露營
（親子露營）
Family Camp
═ 中級 ═
★★
→P017

輕鬆的 單日露營

先習慣在大自然裡生活的感覺

單日露營就像是在「只屬於自己的空間」裡野餐。「一直在野外覺得好累」、「在自然環境中不知道可以做什麼……」，如果你是在戶外容易感到不自在的人，先打造出一個舒適的環境會比較有安全感。挑選自己喜歡的季節走進大自然，用輕鬆愉快的心情體驗露營的滋味。

先用天幕和野餐墊搭出一個空間，再放上一張小桌子，就像待在家裡的客廳一樣，創造出一個舒服的空間。如果再享用一頓比平常還要豐富的午餐，飯後漫步在大自然裡，這樣就是完美的一天了。

\免裝備享受非日常/

（Glamping）

時髦的豪華露營

有寬敞的空間以及
媲美飯店等級的設
備，包準你能舒服
的睡上一覺！

不需自己搭帳
篷、不用帶大
包小包的懶人
露營！

輕鬆走進大自然的奢華露營體驗！

如果想要立刻實現在戶外露營過夜的願望，可以選擇現在最流行的豪華露營（Glamping）。

這是一種能親近大自然同時又能擁有奢華享受的露營型態，你不需要將露營用品搬上車，也不需要紮營整地、烹調食物，業主會一手包辦繁瑣的行前準備及後續整理。帳篷內有舒適的床鋪，你只需要吃飽喝足、睡個好覺，並盡情享受園區裡的設施。

另一個選擇是住在小木屋，餐點可預訂豐富的烤肉套餐，多種選擇讓你無憂無慮地體驗露營的美好。

來去露營區的木屋住一晚 → P24

先去再說

隨時出發的租借式露營

你需要的只是踏出第一步的勇氣

　　剛開始露營時沒有必要一次就買齊所有裝備，你可以先在出租店或露營區租借用品，嘗試看看露營的感覺。租借的好處是可以知道自己到底需要哪些裝備，以免貿然購入卻發現自己用不到的情況。

　　如果身邊有露營經驗豐富的朋友，能直接帶你去露營就更好了。你可以趁機在一旁觀察並學習露營用具的操作方法、看自己使用起來是否順手，還能向對方請教挑選露營裝備的重點以及各種技巧。

\增進親子感情/

溫馨的家庭露營（親子露營）

與家人朋友共度歡樂時光

　　說到露營，應該有不少人第一個會想和家人同樂吧！一起決定場地、露營用品、晚餐菜色以及娛樂活動，全家人聚在一起露營，想必樂趣無窮。不足的露營用具可先用租借的方式，之後覺得有需要再慢慢買齊即可。

　　也許第一次露營會有許多美中不足的地方，但是即使失敗了也是很好的回憶。等到上手之後有多餘的時間，就可以順便到其他觀光景點參觀或是泡溫泉，為露營行程增添更多樂趣。

\ 真正的自由 /

孤高的單人露營

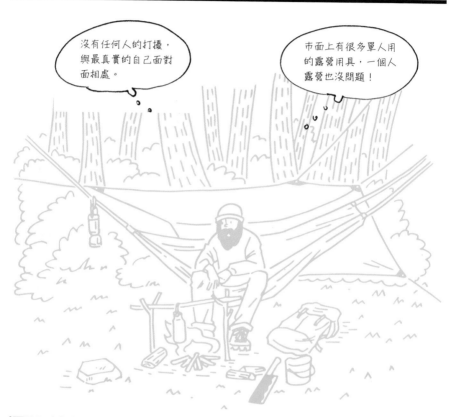

擺脫所有煩惱，最棒的充電時光！

需要一個人獨處的時間嗎？要不要試著挑戰單人露營呢？不受時間限制、不會被他人打擾，只要靜靜地享受與大自然為伍的幸福時光。

單純沉醉在營火的亮光中也可以，或是仰望滿天星斗，正因為是一個人才能隨心所欲。不論是機車旅行或徒步旅行，都可以將「一人露營」列入考慮。

單人露營的最大特徵是露營用品的尺寸，市面上可以購買到許多體積小、重量輕的單人露營商品，攜帶方便且實用，輕輕鬆鬆就可以享受露營的樂趣。

PART
1

第一次露營
要準備什麼？

CAMP DEBUT

零知識、零技術
也有適合你的露營模式

露營似乎總給人一種難度很高的印象，
但事實上一點也不！即使對露營的概念
很模糊，不知道該怎麼搭帳篷、在野外
煮食，別擔心！一定會有屬於你的享樂
模式。讓我們趕快開始吧！

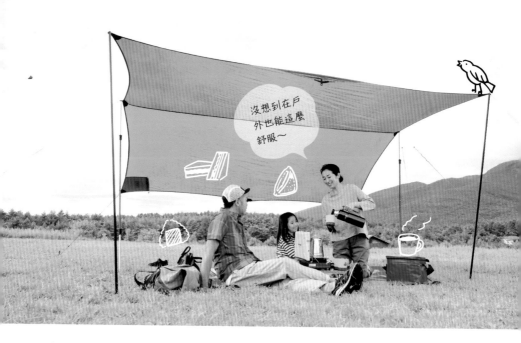

CAMP DEBUT

新手第一次露營就上手

把不過夜的單日露營當作練習

「等買齊露營用品，就可以在野外過夜了！」如果一直抱持這樣的想法卻遲遲無法行動，到最後也只是空談。因此，建議新手從「當天來回、不需在戶外過夜」的單日露營開始挑戰。在大自然裡吃飯、玩樂，以延長野餐時間的方式當作露營的預先演練。

搭設起天幕帳當作屋頂、擺上折疊椅，打造出一個令人放鬆的空間，再用攜帶式瓦斯爐（卡式爐）燒一壺熱水沖泡咖啡，先做能力範圍可及的事即可。即使是一些難度不高的挑戰，與只有吃便當或三明治的野餐相比，還是能體會到不同的樂趣。

▸ 其他適合新手的露營方式

有過幾次單日露營的經驗，漸漸習慣在大自然裡消磨時間後，就可以慢慢開始挑戰過夜露營。當你為第一次的正式露營做準備時，就會發現如果要一口氣備齊所有露營用品，花費會十分可觀。

如果你想要謹慎挑選耐用的露營用具，或是想要先透過第一次的露營體驗評估自己是否真的喜歡露營，請先參考以下幾個替代方式。

✓ 善用針對新手的租借服務

有些露營區提供「帳篷套餐」的租借服務，內容包括帳篷、睡袋、睡墊以及野餐桌椅等露營用品。只要利用這項服務，再購買瓦斯罐等消耗品就可以出發了。

優點
- 每換一個露營區就可以嘗試不同的用具。
- 全部自己動手，可累積經驗。

缺點
- 不會使用的用具必須自己研究。
- 用具可能又舊又髒。

✓ 報名露營活動

新手也很適合參加露營區或戶外團體舉辦的「第一次的露營教室」這類活動。除了附有租借型的露營用品，還能仔細請教專家有關露營的知識。

優點
- 每參加不同的活動就能嘗試不同的用具。
- 能認識其他露營同好。

缺點
- 自由時間相對變少。
- 需要支付參加費。

✓ 參加朋友的露營邀請

與朋友或露營老手一同前往露營，除了可以借到自己沒有的用具，朋友還會細心教導自己露營的技巧。現場還能親自體驗各種用具的利弊以及每個人的露營風格。

優點
- 了解如何挑選用具與使用技巧。
- 不用顧慮太多，想問就問。

缺點
- 前輩不在身邊就無法自由使用工具。
- 什麼事都由他人來做，反而會不好意思。

CAMP DEBUT

出發！第一次的單日露營

在大自然裡打造「屬於自己的空間」

抵達露營區後，最重要的第一個步驟是架設天幕帳（ P46、66），創造出一個自己的空間。天幕就好比房子的屋頂，不只能遮陽擋雨，還能隔開周圍人群的視線。搭好天幕後，在天幕下方的空地鋪上地墊，就能舒服自在地活動了。

在戶外如果有一處讓人感到放鬆的角落，就算只是待在裡面發呆，也會感到很充實。

適合單日露營的地方

公園

各區域公園對帳篷的搭設與使用火源有不同的規定，但是最近增加許多可以使用簡易型帳篷的地方，出發前請先調查清楚。

河濱用地

如果沒有明文禁止，在這裡同樣可以盡情享受單日露營，但是請先確認使用火源的相關規定。

露營區

即使不過夜，有些露營區還是可以付費使用，因此可使用與露營過夜相同等級的裝備，享受正規的單日露營。

定點紮營就像是在打造一個祕密基地，令人感到興奮。

遵守每個地方的規定，才能好好享受露營喔！

▸▸ 讓單日露營更舒適的用具

雖然單日露營沒有什麼用具是絕不可缺少的，但是如果多費點心帶在身邊，就能讓你度過一段更舒服愜意的時光。

從一般的野餐升級為單日露營時，以下的用具能讓整體氣氛變得更有格調。不需要急著把所有物品買齊，先把家中現有的物品拿出來使用即可。

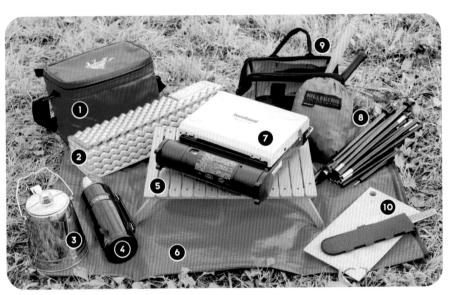

❶ 保冷袋
用來搬運冰涼的飲料、烹調用的食材還有易碎品，使用完後可折疊，體積小又輕巧。

❷ 摺疊泡棉睡墊
當成坐墊或睡墊都很方便，還能防止地面不平整並隔絕濕氣。

❸ 快煮壺
煮熱水又快又方便，也可以用來加熱調理包。

❹ 保溫瓶
在禁止使用火源的地方可以用來儲存熱水，天氣熱時可以改放冰涼的水。

❺ 野餐桌
小張的桌子就很方便，最好選用折疊式。

❻ 野餐墊
能阻隔地面的寒氣與濕氣，防水型較佳。

❼ 攜帶式瓦斯爐（卡式爐）
有火源更能增添露營的氣氛，不要忘了買瓦斯罐。

❽ 天幕帳＆營柱
遮陽避雨的屋頂與支撐用的柱子，是打造空間不可少的用具。

❾ 營槌＆營釘
搭設天幕時的必備組合，必須要有一定的強度。

❿ 砧板＆菜刀
雖然只有切食物的功能，但能夠增加在戶外烹調的樂趣。

Point 四輪手拉車

行李太多太重時，擁有一台折疊式的四輪手拉車會比較方便搬運。各大購物網站皆可購得。

來去露營區的小木屋住一晚

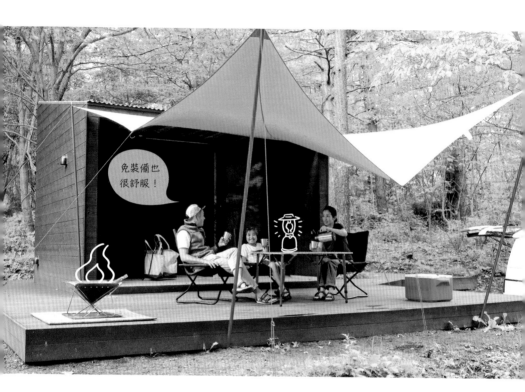

豐富且多元化的豪華設施

　　露營也能享受飯店級的設備！如果想要感受大自然的魅力，卻又擔心自己睡不慣帳篷，可以選擇住在露營區的小木屋。既可以享受飯店等級的設備，又能體驗到露營的樂趣。

Point

飯店型的豪華露營

Glamping是由Glamorous（華麗的、奢華的）＋Camping（露營）」兩個字組成的新詞，也就是「豪華露營」，意即提供飯店等級的豪華設施，又能在大自然中體驗戶外活動。這款露營型態完全不用準備任何露營工具，只要預訂住宿就能享受露營樂趣。

▸ 小木屋的設備與必需品

露營區小木屋的設備與服務，依照價格和露營區的經營模式有很大的不同。例如炊具、爐具、烤肉套餐等都可以租借和預訂，但是木柴、木炭這類的消耗品需要自行購買，出發前最好事先確認清楚以便準備。

☑ 寢具用品一應俱全

入住小木屋除了免去搭帳篷的手續，屋內也已備好寢具用品，能減輕攜帶帳篷和睡袋等大件行李的負擔。露營區也會考量當地的氣溫準備適當厚度的棉被，也些甚至有配備冷暖氣機。

床的種類多樣，除了厚實的睡墊和棉被，也有些會提供行軍床和睡袋，甚至有飯店規格的寢具。

☑ 準備個人用的盥洗用具

一般來說，換洗衣物、毛巾、清潔用品等個人要使用的物品需自行準備。有些豪華露營區會提供沐浴用品，還附有睡衣、拖鞋、毛巾等盥洗用具。

☑ 其他物品取決於自己的需求

能增添露營樂趣的用品，大部分都可以在露營區租借，不過基本上還是建議自行準備。可以根據個人興趣攜帶各種小物，例如觀察野鳥的望遠鏡與圖鑑、一直想看卻沒有機會看完的書、珍藏的手沖咖啡組或家人朋友們喜愛的桌遊。

在露營區租借各種用品

營槌也可以租借！

要仔細閱讀說明書喔！

實際用過才知道是否適合自己

以租借用品的方式去露營，只需帶上換洗衣物和基本行李即可。如此一來，不但可以搭乘大眾運輸前往目的地，也省去事前的準備和事後的整理，輕輕鬆鬆就能出發露營去。

雖然去戶外用品專賣店可以親眼看到和摸到各種商品，但是租借的最大好處是「能親自使用看看」。例如帳篷是否容易搭建、搭建起來後帳篷裡有多大的空間、睡袋是否夠保暖，這些主觀感受若只透過目錄上的說明，實在不容易理解。自己適合哪些露營用具，在購買之前最好先多嘗試比較，才能買到喜歡的物品。

▸▸ 租借露營用品時要確認的事項

✓ 帳篷的大小與穩定性

露營區提供的帳篷通常以3～4人用的基本款為主。要確認實際使用的人數躺下後是否會感到太過擁擠，如果就寢時彼此的距離太近，可能無法睡個好覺。同時也要確認帳篷內部的高度，是否可以不用蹲著出入帳篷，這也是很重要的一個環節。

· 帳篷的寬度和高度很重要。

✓ 戶外休閒椅的舒適度

在店內購買椅子時雖然可以先試坐，但是與在戶外時的視野完全不同。如果椅子的下沉度和椅背的角度能夠讓你用舒適的角度仰望天空，心情也會自然明亮起來；但相對的，這樣的椅子不容易起身，可能不適合負責炊煮的人使用。

· 坐著時看到的風景很重要。

✓ 烹飪用具是否順手

一般在家裡幾乎沒有機會使用到鑄鐵鍋或卡式爐之類的烹飪用具，因此購買前先用租借的方式試用，是絕佳的練習好機會。鐵製的鍋子堅固、蓄熱性佳但很沉重，最好先試試手感。根據會參加露營的人數來抓烹調的分量，確認鍋具的尺寸大小是否足夠。

· 確認使用手感和尺寸。

✓ 露營燈是否夠亮

露營燈平常也可以當作停電時不可或缺的照明設備。露營區一到晚上就會漆黑一片，選擇燈具時要確認燈光是否明亮到方便烹調和吃飯。如果講求便利，想在工作檯、桌上、帳篷內或其他地方都要有照明設備，就需要準備好幾盞燈。最好親自在夜晚體驗一番，才能了解自己的需求。

· 確認想要的亮度和燈具數量。

✓ 睡袋是否睡得安穩

喜不喜歡露營的最大關鍵，在於能否在帳篷裡睡個好覺。如果容易在半夜醒來，一般來說是因為寢具的保暖度不夠。防寒要做到什麼程度才能進入熟睡狀態，也要視個人需求而定。此外，如果睡墊太薄，早上起床可能會感到肌肉痠痛。

· 了解自己對寢具的需求。

✓ 車子是否裝得下所有的用品？

歸還露營用品前，建議要確認好收納後的尺寸。如果是開自己的車到露營區，一定要把握這個機會，實際將所有租借來的物品裝到後車廂看看，同時也要考慮家裡是否有足夠的收納空間存放這些用品。

· 是否符合後車廂和家中的收納空間。

CAMP DEBUT

兩天一夜的露營行程

超完整露營行程表規劃範例

DAY 1	8:00~	11:00~	12:00~

新手容易犯的錯誤

塞滿滿的行程

😣

出發

從家裡出發後，在當地的超市或休息站採購。

紮營

取出大型帳篷和所有用具，開始紮營。

午餐

難得的露營，從中午開始就用心準備過程繁複的美味佳餚。

稍微拉長時間

慢活悠閒的行程

😊

出發

在出發前一天完成採買行程，當天直接前往目的地。

紮營

只帶必要的用品，因為事先練習過操作方式，過程十分順利。

午餐／活動

午餐簡單吃，多出來的時間就可以做其他娛樂活動。

有餘裕的計畫是露營不失敗的關鍵

老實說，兩天一夜的露營要做的事情其實很多，如果將行程排得太滿，很容易被時間綁住。

難得的一趟戶外露營之旅，出發前應該要考量的是如何省去不必要的麻煩，或是考慮延後離場時間等等，才能增加悠閒享樂的時光。

18:00~

晚餐／營火

晚餐也要大費周章準備精緻的野炊料理，搞得手忙腳亂。

晚餐／營火

晚餐可以體驗簡單的野炊料理，享受一下被營火圍繞的樂趣。

就寢

DAY 2 >> 8:00~

早餐／撤營

早餐後，匆匆忙忙開始撤營整理，將帶來的物品全部裝到車子裡。

早餐／悠閒度過

早餐後、撤帳之前，先充分享受早晨美好的放鬆時光。

離場時間

一般來説，露營區的離場時間是早上11:00。如果想要悠閒度過戶外時光，不妨考慮追加單日露營的費用，或詢問業主是否可以支付超時費，就可以變更離場時間，不需匆忙收拾。

撤營

在吃早餐的這段時間，帳篷也晾曬得差不多了（註），因此能迅速收拾完畢。

註：晚上睡覺時，帳篷內部會產生水氣，因此白天太陽出來後最好曬一下帳篷再撤帳。

Point

事前準備能夠增加你的「悠閒時光」

出發前把可以做的事先完成，例如預先練習帳篷和天幕的搭設方法、食材前一天購買後先切好、做好預處理工作。也不要忘了事先檢查確認備品清單，以免當天裝車時手忙腳亂。

因為想要〇〇而去露營！

CAMP DEBUT

根據想從事的活動挑選露營區

露營不是目的而是一種過夜方式

好不容易為了兩天一夜的露營規劃好行程、準備好用具，還向公司請好假，如果只是單純搭帳篷過夜的話，不免有一點可惜。

有「目的」的露營更能增加樂趣，例如選擇有點偏遠的秘境溫泉與露營做搭配；想看美麗的夕陽與日出就選擇有絕佳景色的露營區；為了要體驗湖上獨木舟就去湖區露營，或是因為登山而選擇基地型露營。

沒有目的的露營可能會讓人感到無趣，建議選擇一個有豐富自然景色的露營區當作住宿地點。

露營區的挑選要點

網路評價	用路線規劃	用價錢決定
先在網路上查詢評價或參考部落客的經驗談，雖然並非所有資訊都是正確的，還是可以依照自己的需求當作參考。	以路線決定也是一個方法，例如「某路段會塞車所以避免該道路」「從家裡出發2個小時以內的車程」「大眾運輸可以抵達的地方」等等。	露營區的價格從免費、平價到昂貴的都有，可以用自己的預算和露營區的設施、服務內容與價格做綜合性的判斷。

✓ 想要爬山或健行

若要以登山、健行郊遊等大自然活動為主要目的，建議在登山口或路線起始點的附近找露營區。

・請選擇合法的露營地點。

✓ 想要玩水

若要以立式划槳（SUP）、獨木舟、浮潛等水上活動為主，建議挑選露營區就在湖邊、河川或海邊的地方。有些地方可能因為安全因素無法紮營，請事先調查清楚。

・確認水上活動及周邊的使用規定。

✓ 想要舒服地度過

挑選重點可著重在露營區的舒適度。例如廚房提供熱水，露營區的空間寬敞、夏天是否涼爽，建議先收集資料，找到自己滿意的地方。

・找出自己絕不能妥協之處。

✓ 想拍出網美照

想拍出吸引人按讚的網美照嗎？如果要拍星空照就去遼闊且無光害的地方，想要有綠意盎然的景緻就到森林裡，配合想拍的照片挑選自然環境再決定露營地點。

・以想拍的照片決定自然環境。

✓ 講究美食

如果喜歡戶外野炊，可以從食材的品項著手。以能夠取得新鮮肉品和蔬菜，還有當地特有的調味料為主軸來尋找露營區。

・依照時令與土地享受食材。

✓ 享受營火的樂趣

直接火烤？架設焚火台？從森林撿木材？還是要購買針葉樹或闊葉樹等木材？選擇能實現你想要的營火風格的露營地。建議在夜晚漫長的秋冬兩季前往。

・遵守每個露營區的用火規定。

✓ 想靜靜地享受

與其與眾人熱鬧地度過，若比較偏好沉浸於大自然中享受寧靜的露營模式，建議選擇人少或是有規定「熄燈時間（註）」的露營區。

・目標放在小規模經營的露營區。

✓ 想讓孩子玩得盡興

親近大自然、進行體育活動、採集昆蟲、一起料理，孩子們想做什麼？或是你想讓孩子體驗哪些活動呢？可以與孩子一起討論並挑選場地。

・首先詢問孩子的意見。

註：露營區規定的熄燈時間，一般在服務區或官網都會記載「晚上○點～早上○點全營區熄燈，請保持安靜」。

忘記備品時的救星，但不要過度依賴！

事先調查露營區的設備

行前確認使用時間

露營區內的接待櫃檯、淋浴間、餐廳或商店等等，大部分都有使用時間的限制，不會 24 小時開放。

因此，如果前往目的地的途中遇到塞車，到了露營區後櫃檯已關閉而無法進場；想說晚一點再去洗澡，結果淋浴間卻已經關閉……為了避免發生此類事件，請事先確認好各設施的使用時間。

露營區可能有販售的商品

解決你「忘記買」、「忘了帶」、「想要用看看」的問題。

消耗品

瓦斯罐等燃料、調味料、電池之類的消耗品，有些露營區還會販售市面上最新的露營用品、零件與團康遊戲道具。

木柴與木炭

針葉樹、耐放的闊葉樹等容易燃燒的木柴種類，也有販售烤肉用的木炭和火種，也許還會賣一些有趣的生火道具。

食物

冷凍食品、乾燥食品以及泡麵，有些地方甚至會販賣當地生產的魚肉類和蔬菜。也有保冷用的冰塊，即使在夏天也不怕食物腐壞。

▶ 露營區的主要設施

✓ 洗手台

主要是用來洗菜、切菜和清洗鍋碗瓢盆的地方，有些露營區還提供飲水機和公用冰箱。洗手台是屬於共用設施，請注意不要長時間占用。

✓ 廁所

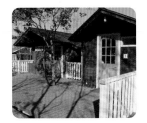

現在的露營區大多備有乾淨的廁所，有些地方甚至還有提供衛生紙等消耗品。

✓ 衛浴設備

通常是簡易型設施，但至少可以舒服地洗個熱水澡。大部分露營區都需要自備沐浴乳等消耗品，可事先查詢確認營區是否提供。

✓ 焚火台

在不能生火的露營區，就算沒有帶爐具，也可以用焚火台烹煮食物，有些露營區還設有專門的烤肉架。

✓ 垃圾場

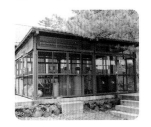

請按照露營區的規定，使用指定垃圾袋並做好垃圾分類，特別是瓦斯燃料不可隨意丟棄。

✓ 電源

方便使用照明設備以及為3C用品充電，有些露營區需要另外付費。建議攜帶延長線。

✓ 遊戲設施

有些露營區附有運動設施、釣魚場、樹屋等豐富的遊樂設備，可配合個人喜好和家庭需求做選擇。

✓ 網路訊號

依照露營區的位置和通訊區域，有些偏遠地方可能接收不到訊號。但是部分露營區在接待處設有免費wifi。

✓ 投幣式洗衣機

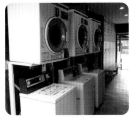

有些露營區會設置投幣式洗衣機和烘衣機。如果是多日露營，絕對派得上用場。

不開車，也能去露營！

現 在越來越多人過著不買車的生活，即使沒有車子，照樣能去露營。

想要體驗汽車露營，可以租車或利用共享汽車的服務，以租賃代替購買，既省錢又方便。如果能準備輕巧不占空間的露營用品，只要租一台小型車即可，費用也相對低廉。

你也可以單純以「租車出遊」為主要目的，再前往露營區租用帳篷或小木屋。

搭乘大眾運輸前往也是另一種選擇，有些露營區就在火車站或巴士站的附近。好處是不需忍受塞車之苦，還能一邊吃便當、一邊眺望風景，徹底沉浸在旅行的氛圍裡。

如果能將所有的露營用品事先寄到目的地就更輕鬆了，只是必須事先向露營區確認是否有提供收貨服務。

還有一種新興旅遊型態，是「背包徒步旅行」。在大背包裡裝進輕巧的露營裝備、穿一雙好走的鞋，走到喜歡的地方就停下來過夜，是一種徒步加露營的旅遊方式。

以上簡單介紹各種露營型態，大家可依個人喜好，找出最符合自己需求的方式。

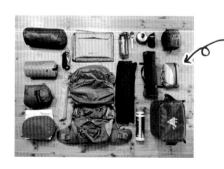

將食衣住行全塞進後背包，行走在大自然裡也是一種樂趣。

各種露營用具
大解析

CAMP ITEM

讓露營期間更加
方便舒適的各種裝備

第一次露營，要如何準備？「好用的露營用具」＝「昂貴的用品」嗎？其實，一開始不需要準備太多東西就能出發露營去！本章節將告訴你露營的必備用品以及增加便利性的道具。

出發前請再確認一次！

不同露營型態的攜帶清單

單日露營

事先準備好以下用品，即使是第一次露營也會很輕鬆。

- ✓ 可折疊保冷袋
- ✓ 野餐墊
- ✓ 睡墊
- ✓ 卡式爐
- ✓ 電熱水壺
- ✓ 天幕＆營柱
- ✓ 保溫瓶
- ✓ 營槌＆營釘
- ✓ 桌子
- ✓ 砧板＆菜刀

- ✓ 個人必需品
- ✓ 盥洗用具
- ✓ 衣物類（ P56）

如果是住在露營區的小木屋、使用租借的用具或是加入朋友的露營邀請時，只需要攜帶以上基本用品即可。

豪華露營

租借式露營

Point

什麼是「個人必需品」？

不方便外借或互相分享使用的物品，都屬於個人必需品。舉例來說，需要貼身使用的保暖衣物、頭燈和睡袋，以及單價較低的馬克杯和餐具等物品，建議自行準備比較方便。

➡ 最基本的必需品

　　從第12頁圖表的露營型態,可歸納出以下的必備露營用品。如果想從「家庭露營」開始挑戰,所有物品都要準備齊全。假如是單日露營或是租借露營裝備,可以日後再慢慢增加自己專用的必需品。

　　出門露營時很容易忘東忘西,以下的明細可以當作出發前的檢查清單。

 住

- ✓ 帳篷
- ✓ 睡袋(依人數)
- ✓ 睡墊(依人數)
- ✓ 營燈
- ✓ 椅子(依人數)
- ✓ 料理桌

 食

- ✓ 保冷箱／冰桶
- ✓ 保冷劑
- ✓ 平底鍋 · 鍋具
- ✓ 碗盤
- ✓ 餐具
- ✓ 垃圾袋

 火

- ✓ 焚火台(烤肉架)
- ✓ 木炭 · 木柴
- ✓ 火鉗／火夾
- ✓ 手套
- ✓ 打火機
- ✓ 消炭火罐

「能增加便利性的輔助工具」 → P58

家庭露營

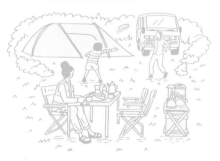

有過幾次露營經驗後,就會知道自己到底需要哪些用具,之後再逐步添購吧!

CAMP ITEM

家中的現有品就足夠！

可直接帶去露營的居家用品

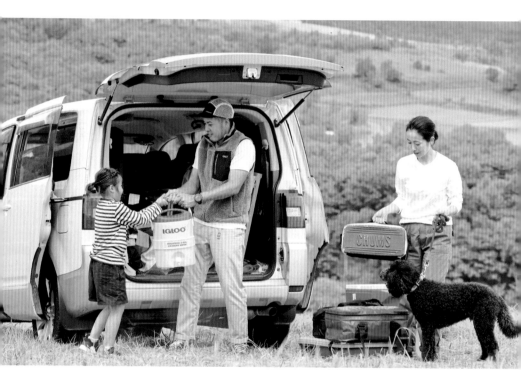

將家中物品帶出門即可

　　雖然說是露營，也不是所有物品都要買戶外專用款。如果先暫時捨棄機能性和輕巧度，很多家裡物品都可以拿來代替。

　　最好是攜帶平常就有在使用的物品，用起來比較習慣且順手，對露營新手來說可以更快進入狀況。

Point

模擬露營流程後再打包

晚上睡覺穿的衣服隔天可以繼續穿，所以只需要帶一套衣服替換；抵達露營區後要換上一雙舒服的拖鞋……像這樣在腦中先想像一次露營流程再打包行李，就可以減少忘記物品的風險。要把露營當作去旅行一樣細心準備。

➡ 家裡哪些物品可以帶去露營？

✓ 烹飪用具

從調味料到鍋具類、調理盆、濾網、菜刀、砧板、餐具、杯子、湯勺等等，這些露營用的烹調器具，帶上家裡的現有品即可。基本上，露營用品講求耐用、體積小又輕巧的設計。

> ・選擇耐用且不易破損的用具。
> ・善加利用乾燥食材或真空包裝食品。

用報紙或毛巾包好，以免搬運途中碰撞。琺瑯製的餐具不易破裂，最適合露營時攜帶。

✓ 盥洗用具和寢具

洗髮精、肥皂、化妝品還有毛巾，帶上平常在家用慣的東西，和一般旅行一樣準備即可。後車廂如果還有空間，也可帶上棉被、毯子。如果重視輕便和機能性，之後可慢慢挑選專業的戶外用品。

> ・寢具、盥洗用品和一般旅行相同。
> ・洗澡用品可依照個人習慣準備。

液體類事先分裝能減少重量，不要忘記裝進密封袋以防漏出。

Point

在家也能使用露營用品

現在很多露營用品不只追求機能性，還講求設計感，如鑄鐵荷蘭鍋、客廳桌、椅子等等。在日常生活中融入一些露營道具，不但能瞬間拉近與露營的距離，也創造了獨特的生活感。

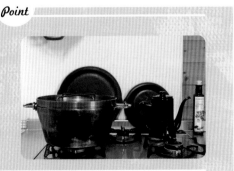

堅固耐用且方便攜帶

戶外專用廚具的優點

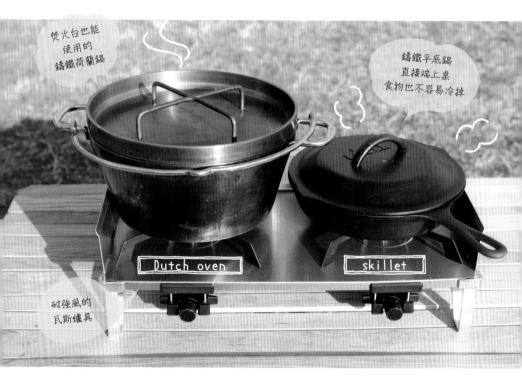

焚火台也能
使用的
鑄鐵荷蘭鍋

鑄鐵平底鍋
直接端上桌
食物也不容易冷掉

Dutch oven

skillet

耐強風的
瓦斯爐具

更安全且便利的設計

　　如同上一頁的說明，平常家裡用的廚具都可以當作露營用具的替代品。包括我自己，也是直接攜帶家裡的菜刀和削皮刀。

　　但是，在戶外或是一些特殊環境下，使用專門設計給露營用的器具，還是有其無可取代的優點。

　　例如，一般家庭用的卡式爐並不防風，拿到戶外烹調時可能會導致餐點難以煮熟。露營用的瓦斯爐具是以在戶外為使用條件設計而成，即使在低溫強風下，還是能以安定的火源烹調。另外，家庭用的平底鍋和湯鍋體積較大，露營專用的烹調器具可以疊放收納，比較方便搬運。

▸ 戶外專用用品的優點

✓ 容易收納、耐用的烹飪用具

可折疊或可拆式的湯勺、可以重疊組合的鍋子，重量十分輕巧，不論移動途中或收納都不占空間。

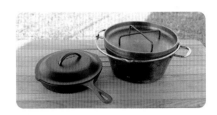

鑄鐵鍋可放在爐火旁或長時間烹煮，即使不小心摔到也不容易破裂，堅固耐用的設計，在戶外環境下可安心使用。

✓ 耐寒耐風的瓦斯爐具

戶外露營很少遇到平靜無風的時候。專為野炊設計的瓦斯爐具備防風設計，即使在強風中也能保持穩定的火力。

戶外用爐具的瓦斯罐含有讓火力在低溫下更穩定的成分，爐具本身也具有加強保溫的構造，能維持穩定的火力。

Point

卡式瓦斯與高山瓦斯的不同

卡式瓦斯與高山瓦斯都是高壓氣體液化後的燃料，兩者的差別在於外觀形狀和瓦斯爐具的連接點。卡式瓦斯（右圖左）成分是丁烷，遇到低溫時火力容易不足，適合中海拔以下使用；高山瓦斯（右圖右）成分是丙烷混合丁烷，在高海拔的低溫環境下也能發揮應有的熱效能。

居家風或戶外風取決於格局

讓露營比在家更舒適

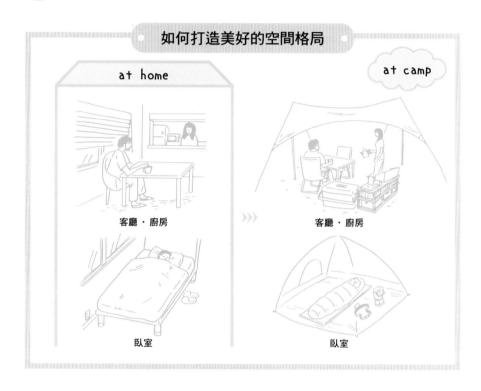

如何打造美好的空間格局

at home

客廳・廚房

臥室

at camp

客廳・廚房

臥室

根據個人喜好規劃專屬於自己的空間

露營過夜，最重要的是要確保「客廳、廚房以及臥室」這三大空間都能遮風避雨。只要達成這個目標，除非遇上非常惡劣的天氣，任何人都可以擁有舒適的露營時光。

以下推薦兩種空間格局給新手。第一個是「帳篷與天幕」的組合，第二個是將大型帳篷的內部劃分為「一廳一室」，兩者選擇各有利弊，但是都符合新手的需求。決定好以後，再配合露營區指定的區域大小紮營即可。下一頁會介紹這兩種格局的特色和實用資訊。

➡ 「帳篷＋天幕」適合重視開放空間的人

這款格局是將「睡覺的地方」和「生活空間」分開，用天幕搭出來的客廳和廚房營造出開放的空間感，能充分感受大自然就在身邊。如果在單日露營時買一個尺寸較大的天幕，到時候只要準備一個帳篷就可以了。擁有一頂自己的帳篷，以後參加團體露營也更方便。

缺點

・較不耐刮風下雨等惡劣天氣。

➡ 「雙房帳篷」適合重視隱私的人

一個帳篷裡同時有寢室和生活空間。雖然帳篷體積較大，但不管是紮營和撤營都能一次搞定。此外，也不用擔心被風吹過來的雨水弄濕內部，這點和天幕完全不同。帳篷上的透氣紗網可自由開關，以確保個人隱私。

缺點

・一旦紮營完成就很難移動。

透氣紗網

➡ 使用方式取決於你的需求

除了上面幾個格局，還有以下樣式提供參考。例如在超大的帳篷裡再搭上一個小帳篷，將空間自由排列的「袋鼠型」；只有天幕和營火的「求生型」；在天幕下方做一個吊床當作睡鋪的「吊床型」，也有將寢室設在車子裡的「車宿型」。等露營更上手之後，就可以嘗試各種挑戰了！

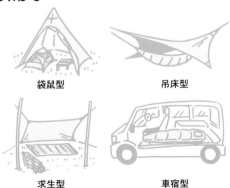

袋鼠型

吊床型

求生型

車宿型

新手使用也安心的自立帳

如何挑選適合你的帳篷

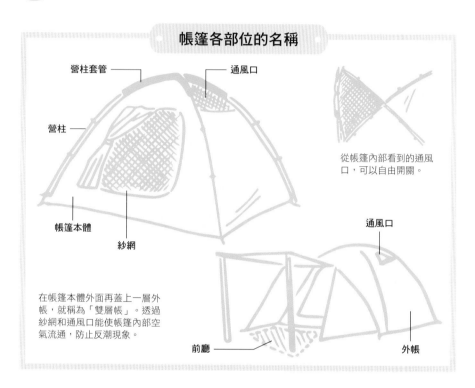

帳篷各部位的名稱

營柱套管

通風口

營柱

從帳篷內部看到的通風口,可以自由開關。

帳篷本體

紗網

通風口

在帳篷本體外面再蓋上一層外帳,就稱為「雙層帳」。透過紗網和通風口能使帳篷內部空氣流通,防止反潮現象。

前廳

外帳

建議新手使用「自立式」帳篷

　　帳篷可分為自立式和非自立式兩種。自立式帳篷在紮營完成後還是能輕鬆改變位置,非自立式帳篷因為已經有營柱和營釘固定,無法再移動。對於新手來說,建議先使用容易展開和收納的自立式帳篷。

Point

看不膩的大地色最耐髒又實用

挑選帳篷顏色時就像買衣服,如果以當時的流行色或標新立異的顏色為指標,很快就會看膩。建議第一面帳篷選擇柔和的大地色,不僅耐看也耐髒。

▶▶ 「自立式帳篷」的優點是空間寬敞

沒有前廳的圓頂帳篷

這款帳篷沒有所謂的「前廳」，或者頂多只有放鞋子的地方，通常用來當作睡鋪。最大特色是只需要兩根營柱就可輕鬆搭建，是非常容易操作的基本款。

有前廳的雙房帳篷

將前廳與臥室架設在同一區，因此紮營時需要比較大的空間，也要準備較多的營柱。但是相對地，額外的客廳空間能增加舒適度。

▶▶ 「非自立式帳篷」的款式多又時髦

印地安帳

只在帳篷中心豎起一根營柱，頂部呈錐型，有圓錐形和四角錐形兩種。印地安帳占地面積大，卻只需要少量的布料和營柱，重量很輕。但是只有單薄的一層帳篷，防雨能力較差。

隧道帳

這款帳篷的設計是以少量的營柱製造出最大的空間，也有兩房的款式。只要注意風向就不怕強風，不過紮營和撤營時比較耗費時間。

注意有效可使用面積！

如何挑選適合你的天幕

標示尺寸與實際使用面積大不同！

　　露營用的天幕主要是當作客廳帳使用，功用是替我們遮風避雨，有各種尺寸和形狀，挑選天幕時，要特別確認「有效可使用的面積」。因應各種天氣變化，雨可能會隨風吹進來、太陽的位置也會因時間和季節而改變，天幕實際可使用的有效面積會比布面上標示的尺寸小一些，大概是每邊各少一公尺，搭建時請務必留意。

天幕的形狀・大小・可容納人數

2人用或最小型的蝶形天幕

蝶形天幕使用兩根營柱支撐，兩邊各用兩條營繩將四個角拉開。搭建完成後，從上方看會呈現菱形。優點是使用的營繩數少，紮營時比較輕鬆，但相對地可使用面積也較小。

3～4人用的六角形天幕

六角形天幕比蝶形天幕的可使用面積大，但因為多了兩條營繩，搭建時比較費時。如果多用兩根營柱，就可以搭成各種形狀。

多人數和寬敞型的方形天幕

需要較多營柱和營繩，但是可使用面積比前兩種更大。這款天幕形狀呈長方形，特點是只要改變營柱的數量和高度，就可以搭成各種形狀。

▸ 依照目的挑選天幕的材質與顏色

✓ 體積不要太大

如果堅持要體積輕巧，建議選擇防水性佳、布料薄卻堅固耐用的尼龍材質。尼龍的最大優點是輕薄，但是如果要好一點的品質，價錢就相對高昂。

優點
- 折疊之後的尺寸又輕又小。
- 使用後可迅速曬乾。

缺點
- 不耐火源以及營火飛散的火星。
- 碰到尖銳的物品容易破掉。

✓ 想在天幕周圍升火

如果想要耐熱、耐火的款式，就選用不易燃材料或以棉質布料為主的款式。不過，雖然可以放心在周邊生火，但是折疊後的體積大又重。另外要特別注意，有些材質容易發霉。

優點
- 由於耐熱耐火，可以在火源旁使用。
- 質地厚，有極佳的遮光效果。

缺點
- 折疊後的尺寸又大又重。
- 曬乾需要比較久的時間，容易發霉。

✓ 第一面天幕選擇大地色

在山區使用的帳篷，為了在遇到緊急情況時容易被搜索到，大多會選擇鮮豔的顏色，但是露營用的天幕建議採用柔和的顏色，特別是太陽穿透天幕時，如果投射出的光映照出奇怪的顏色，不僅會影響食物的視覺美感，在天幕下拍照時也不好看。

優點
- 從天幕底下看也不會覺得顏色奇怪。
- 和大自然融為一體，能徹底感到放鬆。

缺點
- 不容易找到自己的位置。
- 想彰顯天幕的獨特性需要其他裝飾。

Point

快速收納的技巧是先折成正方形

當你要將帳篷或天幕折疊收納時，可能會忘記如何恢復原狀。這時候只要想辦法先折成正方形，然後再折成更小的正方形就可以了。如果是方形天幕，收納起來就更為簡單。

如何挑選露營用的桌椅

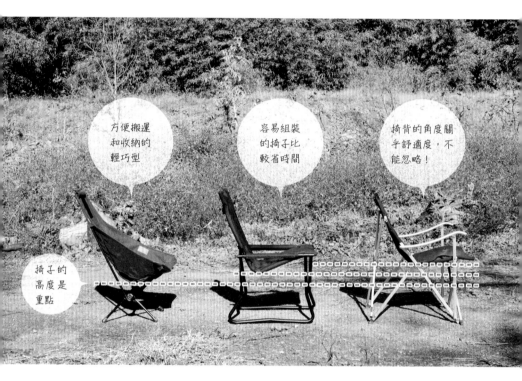

將椅子的高度當作基準

　　在選擇露營椅、露營桌和工作檯等家具類用品時，訣竅是先從椅子的高度和特徵做挑選。只要先決定好椅子，然後配合椅子的高度挑選桌子和其他用品，選購商品就會變得很簡單。桌子的尺寸依照使用人數挑選，如果是單人用就選小型的、團體用就挑大張的。工作檯也是配合椅子的高度，會比較方便作業。

　　例如，如果大部分時間都會圍繞著營火，那就選低矮型的椅子；如果是以吃飯聊天為目的，就選用一般高度的椅子；如果只想要懶洋洋地坐著，那就以方便使用、椅背向後傾的椅子為目標，依照自己露營時的需求，決定你想要的椅子款式。

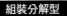

代表性的露營椅種類

根據坐起來的舒適度和攜帶的便利性為主軸來選擇！

組裝分解型	折疊型	收束型

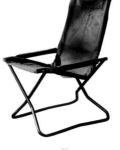
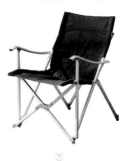

	組裝分解型	折疊型	收束型
舒適度	★★	★★	★★★
穩定度	★	★★★	★★
收納尺寸	★★★	★	★★
組裝難易度	★	★★★	★★★

Point

用桌面材質來挑選桌子

挑選露營桌就跟挑選家裡的餐桌一樣，基本上可以依照自己的喜好選擇木製、竹製或一片式桌板。但是如果會放在爐火周邊使用，或是會將滾燙的東西直接放在桌上，金屬製的桌面比較不會產生燙痕，可以安心使用。

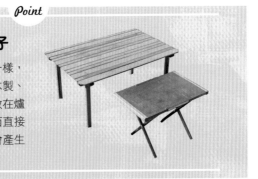

CAMP ITEM

如何挑選露營用的寢具

你是「怕熱」還是「怕冷」的人?

經常聽到有人抱怨:這款睡袋明明是主打「防寒零下20度」或「適用三個季節」,但是晚上睡覺時還是覺得不夠保暖。這就如同穿衣服,要看自己是屬於「怕熱」還是「怕冷」的人,挑選睡袋的標準也會不一樣。

一般睡袋上會根據各個廠商的標準標示出舒適溫度。怕冷的人,建議挑選標示溫度比目的地的氣溫「+5度」的睡袋,就足以保暖。

怕熱的人,甚至可以不使用睡袋,改用一般薄被即可。但是要注意,如果一旦覺得冷就無計可施了。依照自己的耐受程度確實做好防寒措施,要不然對露營的回憶恐怕只剩「實在太冷了,根本睡不好」。

如何採取防寒措施

寢具的防寒措施重點在於「能阻隔多少從地面散發出的寒氣」。無論你使用多高級的睡袋,當你進入睡袋裡面,身體下方的羽絨或棉花會因為身體的重量受到擠壓。以下提供「三階段阻隔措施」,才能確實保暖。

單人睡墊
這是預防寒氣侵襲的重要工具。鋪在睡袋下方,有各式的厚度、質感和功能。

帳篷地墊
鋪在帳篷內部最下方的睡墊或地墊,防止濕氣和寒氣。

防潮地布
鋪在帳篷下面、直接與地面接觸的墊子,是抵擋寒氣入侵到帳篷裡面的第一道防線,也可防止反潮。

▸▸ 單人睡墊的種類

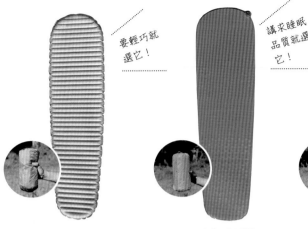

要輕巧就選它！

講求睡眠品質就選它！

重視CP值和樂趣就選它！

充氣式睡墊
打入空氣或自己吹入空氣即可膨脹的一種睡墊。收納後雖然體積輕巧，但是舒適度依各家廠牌參差不齊。

自動充氣式睡墊
綜合了泡棉睡墊和充氣睡墊的優點，躺起來很舒服，價錢也是最貴的。即使漏了一點點氣，還是會有一定的承受性。

泡棉式睡墊
最常見的鋁箔泡棉睡墊，最大的優點是不怕被刺破、沒有漏氣的風險。缺點是舒適度低、睡久了容易變形。

▸▸ 睡袋種類

怕冷的話選木乃伊式

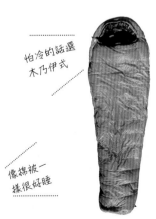

像棉被一樣很好睡

信封式睡袋
形狀為長方形，使用起來和家裡的棉被很像，所以較容易入睡。打開全部的拉鍊就像一般的棉被，使用上較靈活。

木乃伊式睡袋
外形像木乃伊，是最能保溫的款式。由於內部空間窄小，舒適度比不上信封式睡袋，需要時間慢慢習慣。

Point

化學纖維和羽絨睡袋有哪裡不同？

羽絨具有非常好的保暖效果，重量輕、體積可壓縮到很小，不過要注意防水，因為一旦弄濕就會失去保暖能力。化學纖維是科技研發而成、近似於羽絨的全棉材質，現在市面上已經可購得許多品質極佳的化纖產品。和羽絨相比，化纖睡袋雖然重量較重、體積偏大，但是弄濕了還是能維持一定的保暖度，價格也相對便宜。

CAMP ITEM

如何挑選戶外照明設備

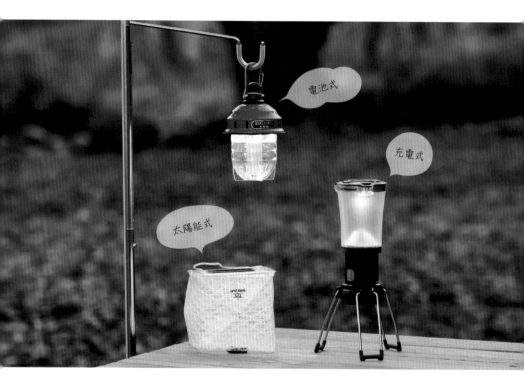

電池式

充電式

太陽能式

LED燈種類豐富又用途多元

　　LED燈在露營區已經成為主流，除了充電式、電池式，還有太陽能充電式，也能用來當作防災用品。

　　不管哪一種款式都只有一個開關，對於新手來說操作簡單，也不需擔心會被燙傷或發生火災。

Point

燃燒式營燈的魅力

使用燃料的汽化燈或瓦斯燈都屬於燃燒式營燈，點火瞬間「轟」地一聲，可為露營增添氣氛，所以很受歡迎。但使用起來比較麻煩，而且有燙傷或發生火災的風險，建議新手等習慣露營之後再使用。

頭燈是必備品！

　　日常生活裡有很多瑣事都需要活動到雙手，像是換衣服、做菜、搬東西，更別說是露營的時候，使用雙手的機會就更多了。由於是在大自然裡活動，身邊不會隨時都有燈光照明，因此頭燈可以說是必備品，才能在確保安全的狀況下同時靈活運用雙手。此外，夜間的森林冒險活動也能派上用場。

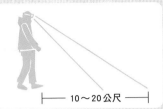

Point
以150流明為基準

|← 10～20公尺 →|

大部分人聽到燈光的照明單位「流明（Lumens）」都會一頭霧水。如果新手不知該如何選擇的話，建議優先考慮150流明的燈光，絕對夠用。

聰明運用各式燈具

燃燒式營燈對付蚊蟲

燃燒式營燈的特性是容易聚集蚊蟲。想要度過一個舒服的夜晚，可以把這款營燈當作誘蟲燈，放在離帳篷稍遠的位置。

LED燈可放在帳篷內

LED燈和燃燒式營燈不同，使用時不會產生高溫，所以不需擔心會燙傷或燒到帳篷，在帳篷內也能安心使用。

製造氣氛的蠟燭營燈

蠟燭營燈較為昏暗，使用起來稍嫌麻煩。但是伴隨著搖曳的火焰和細微的燃燒聲，在大自然裡可以讓心情感到更放鬆。

Point
方便好用的營燈架

想把營燈放在適當的高度和位置，需要專門的「營燈架」。營燈架主要分為兩種，一種是掛在天幕柱子上的「吊掛型」，另一種是類似麥克風架的「站立型」。如果是第一次購買營燈架，建議購買「站立型」，可以放置在任何一個地方，比較實用。

如何挑選保冷裝備

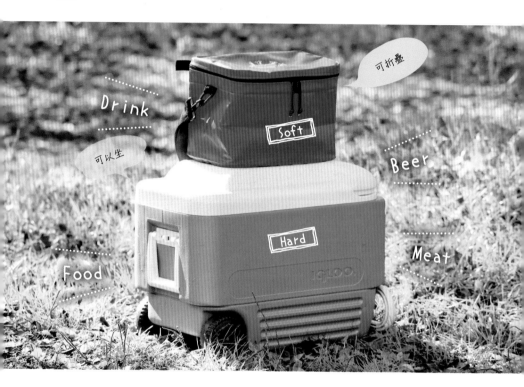

挑選保冷裝備的方法

　　保冷裝備可分為「保冷袋」和「保冷箱」，兩種各有優缺點，大家可以評估哪一種符合自己的需求。

　　保冷袋的重量很輕，使用之後可以折疊起來減輕行李負擔，適合單日露營。但是，價格便宜的保冷袋沒有什麼實質的保冷效果，如果要求高品質的保冷功能，價格相對高出許多；保冷箱的材質堅硬，保冷功能較佳，但缺點是不使用時很占空間。不過可以發揮一點創意，在露營現場把保冷箱當作搬運箱或椅子。要購買哪一種保冷裝備，可先考量家中是否有足夠的收納空間再做選擇。

► 如何正確使用保冷裝備

✓ 掌握食材的擺放位置

食材裝在保冷箱（袋）裡需要一點技巧。因為涼氣會往下跑，所以保冷劑和冰塊要放在上層或側邊，肉類和其他生鮮食物放在下層。蔬菜類如果直接接觸保冷劑很容易凍傷，建議費點工夫加紙板隔開。

✓ 同時使用保冷劑和冰塊

到底要放保冷劑還是冰塊呢？答案是兩者都要。保冷劑基本上沒有使用期限，而且因為夠薄可以塞入細縫。冰塊弄碎後可以放在飲料裡，就算溶化了也能用來清洗用品。兩者並用的做法一點都不浪費。

✓ 保冷箱（袋）的正確擺放位置

即使保冷裝備的功能再怎麼好，如果放在大太陽底下，保冷功能也會減半。特別是在夏天，絕對不可以放在直射的陽光下。打開保冷箱（袋）時，陽光和熱能都會跑進裡面，所以務必要放在陰涼處。

Point

用空的寶特瓶代替水桶

如果露營地沒有水源，取水就變成一件很麻煩的工作，因此在自己的營地有一個水桶會比較方便。但是專門買一個水桶也很占空間，此時建議可以用空的寶特瓶代替。兩個人露營的話，只要準備一個2公升的空瓶就夠了。

CAMP ITEM

露營的服裝準備

風和雨是最大的敵人

戶外天氣變化多端，不可能總是遇到舒適宜人的好天氣。再加上海拔高度、不同的季節以及時間點，體感溫度也會有很大的不同。

特別要注意的是，風和雨是不分季節的天氣現象。在戶外想要防止突如其來的天氣變化，必須根據時間、地點、場合三大因素來準備服裝。

春秋

春秋兩季的服裝主軸是四季皆宜的基本款，再依個人喜好調整即可。

✔ 容易穿脫的衣服

春秋兩季的特色是溫差較大，服裝最好是能隨時配合身體的溫度感受快速調整，因此拉鍊型的上衣會比帽T或T恤方便。

✔ 長袖長褲＋外套

露營的基本穿搭是穿著長袖長褲，除了可預防突如其來的氣溫變化，也能避免蚊蟲叮咬或被雜草割傷，再加上防水外套能抵擋強風。如果是比較怕冷的人，還可以準備羽絨衣，以多層次的穿搭應付各種氣候。雨天時可以穿上防水鞋或長靴，女性可以穿上防水裙搭配內搭褲。

Point

防水就靠雨衣

戶外品牌的雨衣比起一般雨衣輕薄，穿起來也不悶熱，相當推薦。斗篷式的雨衣雖然比較透氣，但不適合紮營或其他勞動工作。準備一把雨傘，上廁所時會比較方便。

防風就靠風衣

寒風會讓體感溫度瞬間下降，建議在最外層穿上一件風衣防風，或是可以直接使用同樣有防風功能的風雨衣。

Point

海拔每上升100 公尺，氣溫約 下降0.6度

露營的服裝要以紮營地的海拔高度為考量。例如從海拔0m的地方到1000m高原的露營區，氣溫大約會降低6度。預先了解自然環境的基本知識後，再思考要如何著裝。

夏

夏天要有預防中暑的概念，服裝要涼快輕便，也不要忘了戴帽子防曬。

✔ 對於鞋子 不可輕率馬虎

如果下雨天穿上涼鞋等比較輕便的服裝，身體一旦淋濕，體溫會先從腳下開始流失。準備長靴、防水靴還有多預備幾雙襪子，以備不時之需。

— **1000～1500m**

輕薄羽絨外套不可少

高山上想要保持溫暖，除了要注意防風，最重要的是在內層衣和風衣之間穿一件羽絨衣，防止熱能散失。準備一件輕薄的羽絨外套，一年四季都能派上用場。

— **500～1000m**

夏天也不能輕忽

逃離炎熱的夏日在避暑勝地露營，是一件再享受不過的事情了。但是一到晚上，氣溫會瞬間下降，要準備春秋兩季的服裝以防萬一。

冬

冬天露營要小心受寒。除了減少肌膚露出，在營火旁要記得穿上材質耐燃的上衣。

— **0～500m**

做好萬全準備

從繁華的都會區踏進大自然裡，氣溫居然比想像中還要低，應該有不少人有這種經驗吧？清明連假和中秋節前後前往露營，也要準備好外套或背心等防寒用品。

✔ 寒風會降低 體感溫度

體感溫度雖然和實際氣溫不同，卻相同重要。如果在低溫下持續吹風，身體的感受會比實際氣溫更寒冷。稍有不慎，可能會造成失溫症。

如何應付炎熱天氣與寒冷天氣 → P74

CAMP ITEM

讓露營更舒適的實用物品

優先順序

高

鐵製榔頭

營槌
在搭設帳篷或天幕時用來打營釘，最好選擇有重量又堅固的材質。

保溫瓶
比不鏽鋼茶壺方便，能夠長時間保冷保溫。

置物袋
用來裝入零散的物品或沐浴用品，可準備幾個尺寸不同的防水置物袋。

穿脫超方便

野餐墊
除了可以鋪設在地上防水防髒，也可當作遮雨布蓋在露營用品上，用途十分廣泛。

保冷箱架／水桶架
專門放置保冷箱或水桶的架子。由於直接放在地板上需要經常彎腰拿取，放在架子上比較方便。

拖鞋
需要一直進出帳篷時，如果不斷穿脫鞋子很麻煩，這時候有一雙拖鞋就很方便。

Point

好用的防燙皮革手套

比起一般的布製工作手套更耐用，不論是搬運物品、紮營、撤營或炊煮時戴上手套，就能防止弄髒或受傷。生火或烤肉時要放置木炭，也是不可少的必需品。

參加越多次露營，屬於自己的物品就會增加

「如果有帶△△的話就好了！」當你熟悉露營之後，會漸漸從每一次的經驗中檢討自己的不足。其實，每次露營後都會有同樣的想法，不如就把它當成是一個過程吧！好好利用這次的經驗，為下一次的露營做好準備。

如果你想讓自己更舒適又愉快地度過，可以參考以下建議，試著製作一份專屬於自己的露營備品清單。

低

架子

將用品放在架子上，方便整理收拾，天幕底下的空間也可以更整齊舒服。

可收納營槌、燃料等物品

整理箱／RV桶

將用品依照用途分門別類放進箱子裡，不管是帶出門或回家後的收納都很輕鬆。

酒精抗菌噴霧

用來擦拭桌子和小東西，撤營時清理灰燼也可以使用，還能預防食物中毒。

抹布／毛巾

遇到雨天時，或是要一邊擦拭道具用品一邊整理時，使用抹布會比較方便。

垃圾桶／垃圾袋

廚餘垃圾如果直接放著，可能會引來野生動物並且弄得亂七八糟，先用垃圾袋密封起來會比較安心。

一個家族大約4公升

水桶（冷飲桶）

只要有這一桶就不用一直去裝水，也可以用寶特瓶代替。

Point

超好用的熱毛巾

早上起床後，用水壺裡的熱水把毛巾弄濕，在大自然裡用溫暖的毛巾擦臉，會讓人感到幸福無比。

關於露營的各種花費

露營到底要花多少錢？這對於想要開始露營的人來說，應該是最想知道的事項之一。

如果想要擁有自己的露營裝備，就以「能長久使用、具機能性，且價格合理的物品」為基本考量。在春天或秋天不太冷的季節露營，即使儘可能使用家裡現有的物品，以一家四口的家庭來說，大約也要花費2～3萬台幣。因此，要先從真正有需要的物品著手，並且有計畫地準備。除了購買裝備的費用，還需要支付露營區場地費、開車需要過路費和油錢，再加上食材費和酒水飲料等等，林林總總計算下來，平均每一次的花費大約要6000塊台幣。

倘若要住在小木屋或豪華露營，花費就會更高。不過當你的露營技能慢慢純熟，就可以選擇場地費更便宜的露營區（設備可能不夠完善），或是直接使用家中冰箱剩下的食材以降低成本。

露營就和旅行或其他休閒娛樂一樣，把錢花在哪裡，就要在別的地方省錢，找到自己能接受的平衡點，才能盡情享受露營生活。

在享樂和預算之間取得平衡點開心享受！

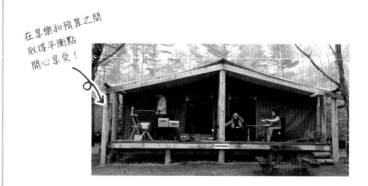

PART 3

實作篇

如何搭設帳篷
與布置營地

CAMP IN

▶▶

在腦海中想像一次
從「抵達營地」到「撤營」的流程

抵達露營區後首先要做什麼呢？對於第
一次露營的人來說，在現場的行動就像
是謎一般的世界吧？別擔心！只要一步
一步完成最基本的工作，你就會發現露
營根本超級簡單！

如何挑選適合搭帳的營位

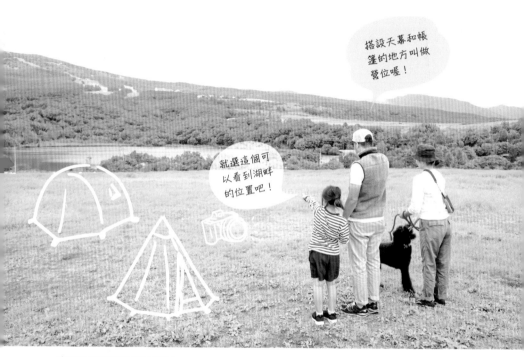

搭設天幕和帳篷的地方叫做營位喔！

就選這個可以看到湖畔的位置吧！

新手就選汽車營位

　　所謂的汽車營位，是將車子停在指定的獨立空間，可以在車子旁邊搭設天幕或帳篷的場地。

　　除了在紮營和撤營時搬運物品比較輕鬆之外，萬一有突發事故還能馬上到車子裡面避難，對新手來說再適合不過了。有些營位甚至附近就有電源、炊事亭、烤肉區，可事先調查好營區設備。

Point

一定要預約

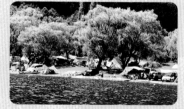

突然心血來潮想要去露營，也未必會有位子。尤其在連假期間，熱門露營區會特別擁擠混亂，務必要事先預約。

▸ 挑選自由營位的重點

自由營位的型態是指「只要在某個區域內，都可以自由停車和搭帳篷」。優點是自由度高，但是對於新手來說，可能會因為選擇太多而煩惱。下面介紹幾個挑選要點，希望可以給各位當作參考。

✔ 景色宜人的位置

難得來到大自然，就選一個可以看到美景的位置，例如美麗的山麓或夕陽。

✔ 有樹木的位置

特別是在盛夏時節露營，有樹木的地方不僅可以遮陽，也能把吊床掛在樹木上。

✔ 地面平坦的位置

有斜坡的地方不好睡也不好坐，請儘可能找平坦的地方。

✔ 不要太靠近河川

突如其來的大雨很可能會造成溪水暴漲，如果沒有足夠在河邊露營的安全知識，最好選一個遠一點的地方。

✔ 與洗手間、炊事亭保持適當的距離

在洗手間或炊事亭旁紮營雖然方便，但是經常有人經過，建議保持適當距離。

親手創造一個寫意空間

舒適營位的配置方法

營位的動線設計會影響舒適性

設計營位就和設計自己的家一樣，有什麼地方是你重視的？你想如何在家度過？你會在營地裡做什麼？

想要家裡採光好、想要一個中島廚房、希望客廳寬敞等等，要把「我的家」變成「最想住的地方」，就要動腦想出最佳的營位配置。

思考配置的3個重點

景色

請先思考你想從自家客廳看到什麼樣的風景？請優先考慮營位的景色，會大大地改變露營的質感。

動線

想要舒適地住在「小房子」裡，重點是要避免多餘的移動。例如帳篷和天幕的相對位置，還有放在裡面的物品也要考量拿取的便利性。

隱私性

熱門露營區可能前後左右都是人，為了保有隱私，座椅的位置和出入口的方向也要列入考量。

▸ 營位的整體配置

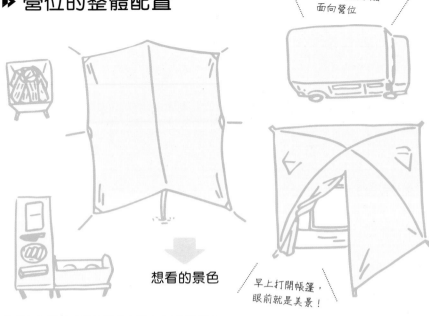

車子的後車廂
面向營位

想看的景色

早上打開帳篷，
眼前就是美景！

你想如何設計自己的營位空間？大原則是不浪費空間以及保有舒適的隱私性。但是在思考動線的同時，請不要破壞大自然。

L型的廚房
方便作業！

· 打造出不會讓人感到擁擠的舒適空間。
· 動線設計必須考慮到自然環境。

▸ 帳篷內的配置

帳篷內要打造出一個舒適的小房間和衣櫃。基本上要維持整齊，使用頻率高的3C商品和更換衣物要放在伸手可及的位置，不用的物品先集中整理在一邊。

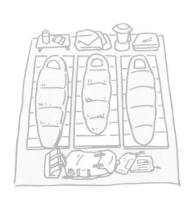

· 馬上要用的物品放在枕頭附近。
· 不使用的物品集中在腳邊。

參考影片 QRCODE

CAMP IN

一個人也做得到！

架設天幕的訣竅

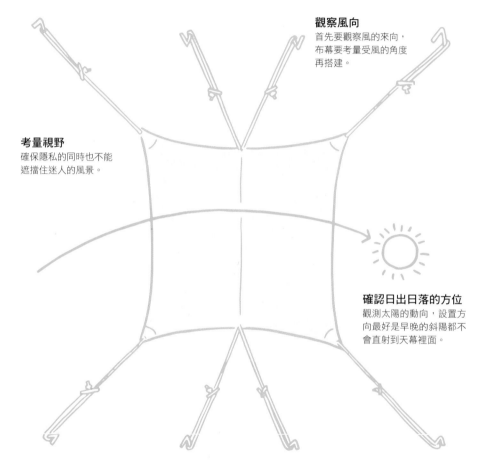

觀察風向
首先要觀察風的來向，布幕要考量受風的角度再搭建。

考量視野
確保隱私的同時也不能遮擋住迷人的風景。

確認日出日落的方位
觀測太陽的動向，設置方向最好是早晚的斜陽都不會直射到天幕裡面。

避免在強風中架設

天幕是一大片布幕，所以受風面積非常大。如果是一般程度的風，只要步驟正確就可以順利搭建完成，但是若刮起強風，很有可能會連人帶天幕被吹倒而導致受傷。

只要有一點點覺得勉強，就等風稍微變弱了再考慮搭建，絕對不要硬著頭皮上陣。

▶ 架設天幕的順序

手機掃描左頁QRCODE，
搭配影片更快上手！

先把需要用到的營柱連接起來，注意不要讓泥土跑進接縫處。

在想要設置的地點，先決定好入口的方向然後攤開布幕，接著確認上下左右是否有障礙物。

預測主營柱、營繩的安裝位置後放在地上。前後兩邊都要放。

在營繩之間打進營釘，將營釘打在拉緊的營繩前面1公尺處（天幕側），方便營柱立起。

一端的主營柱立起後，為了不要讓它倒下，一邊奉著布幕移動到另一側並立起營柱。

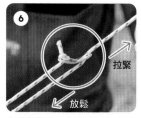

移動調節片，調整營繩的鬆緊度，讓主營柱確實固定好。

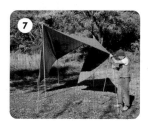

天幕的四個角都要套上營柱和營繩，然後打上營釘，以對角線方向的順序動作。

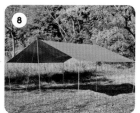

天幕完全撐起來後，要確認每個營繩的鬆緊度和營釘有沒有確實打好。

如果四個角的營繩拉太遠，營柱就會如上圖一樣容易晃動。

Point

自行購買強化鑄造營釘

購買天幕時附送的營釘，大多是便宜的塑膠製品，不然就是容易彎曲的金屬材質。強化鑄造營釘雖然要另外購買，但是材質非常堅固，堅硬的地面也能輕鬆打進去。去露營時如果不確定地面是什麼材質，多準備一副比較保險。

架設帳篷的訣竅

參考影片
QRCODE

帳篷的架設方法根據不同廠商的產品，多少有點差異，但是要點大同小異。以下以最常見的圓頂帳篷示範步驟，建議新手第一次搭建前，先看過教學影片練習一遍。

▶ 架設帳篷的順序

手機掃描上方QRCODE，
搭配影片更快上手！

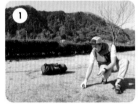

1 找一個平坦的地方並進行整地。將石頭、樹枝移開，以免睡覺時有異物感。

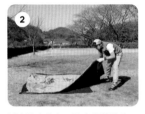

2 鋪上防水地布，決定帳篷的入口方向後，將帳篷布幕攤開在地布上方。

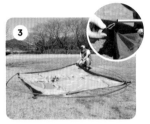

3 將準備好的營柱交叉穿越放置在帳篷上面，將帳篷四個角的固定片穿過營柱尾端。

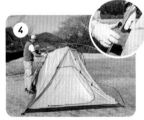

4 將營柱確實立起之後，掛上帳篷上的掛勾。

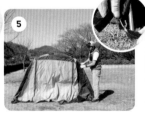

5 將外帳覆蓋在內帳上方並固定住四個角，這時要注意帳篷的出入口方向。

6 外帳所有的魔鬼氈都要綁在營柱上，以便連結營柱和外帳。

7 一邊調整帳篷的四個角一邊打入營釘，入口處和側邊也不要忘記固定。

8 在帳篷四個角中間的繩子以對角線方向拉緊打上營釘，確保能夠對抗強風的牢固性。

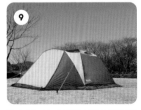

9 檢查是否有少打營釘的位置以及出入口的方向，有需要的話可以即時調整。帳篷架設完成！

▶▶ 架設帳篷時的確認事項

✓ 小心操作營柱

營柱是利用橡膠套連接數個零件組裝而成，連接的部分要確實套緊，注意不要讓泥土跑進裡面。

✓ 打營釘前決定方向

圓頂帳篷的優點之一，是即使已經成型還是能變換位置，考量風向和景色後再決定帳篷方向。

✓ 內帳與外帳之間要留縫隙

不要緊貼

內帳與外帳如果緊貼一起，下雨時容易滲水，兩帳之間一定要留有適當的空間。

✓ 外帳要拉緊

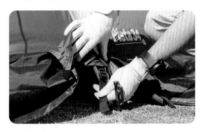

外帳如有皺摺容易造成積水，架設帳篷的最後一步是確實將外帳拉緊，可利用四個角的帶子調整鬆緊度。

✓ 安裝通風口

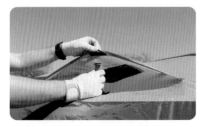

記得打開相當於「氣窗」的通風口，可防止帳篷內產生反潮作用。

✓ 注意收捲門片的方式

入口處的門片往上收捲時，要朝帳篷的方向往內捲並向上收，以免積水。

睡覺前再確認！

就寢前的準備工作

睡前
稍微整理
一下吧！

準備迎接美好的早晨

一夜盡興後就匆匆爬進帳篷裡睡覺，隔天早上起床你可能會看到驚人的慘況：食物被野生動物咬的到處都是、半夜的雨水淋濕座椅……這些都是許多露友的經驗談。

即使感到十分疲累，就寢前還是必須先整理過一遍，隔天早上起床，就可以在乾淨整齊的客廳裡享受一杯香氣四溢的咖啡了。

Point

小心財物失竊

在露營區除了要小心錢財，最近也經常發生高級露營用品失竊的狀況。由於露營區是開放式空間，本該秉持互相信任的態度，但基本的防護措施還是不可少。除了要隨身攜帶貴重物品之外，也可以放在上鎖的車子裡。

➡ 天黑前需完成的事項

☑ 準備照明設備

利用瓦斯或電池當作能源的照明設備，有些需要安裝燈芯才能發亮，建議事先設置好，當夜晚來臨時只需要打開按鈕即可。

☑ 準備頭燈

等到天黑再準備就太慢了，趁著天還亮著的時候先將頭燈裝入電池，掛在脖子上或放在口袋裡。

➡ 就寢前需完成的事項

☑ 用過的餐具先擦拭過

留有食物殘渣的鍋子或餐具，容易成為野生動物的目標。如果不想清洗，至少先用廚房紙巾擦過一遍以減少氣味。

☑ 椅子集中放在天幕下方

為了避免半夜的大雨或晨露弄濕椅子，或是被夜裡的強風吹得東倒西歪，最好集中放在天幕中間。

Point

帳篷內的大小事
也要趁天黑前完成

睡袋、睡墊等鋪床作業、盥洗用具、隔天的衣服、帳篷內要用的電燈，最好在天黑前完成前置作業。天色昏暗再準備會花上更多時間，而且白天先鋪好睡袋，睡袋會充滿溫暖的空氣而變得蓬鬆，睡起來更舒服。

如何應付惡劣的天氣

凡事以「安全第一」為優先考量

　　若在出發前就知道目的地正處於惡劣的天氣狀況，還能立刻取消露營形成，問題是露營到一半，也有可能會遇到突如其來的天氣變化。

　　當戶外刮起強風，請儘快收拾好所有可能會被吹走的物品；下大雨的時候，要將所有工具備品快速移動到天幕底下；遇到打雷的情況，立即到車子裡或管理中心避難。要時常保有敏銳的判斷能力，才能確保露營活動的安全。

▸ 惡劣天氣下如何架設帳篷

✔ 挑選森林裡的營位

察覺天氣不太對勁時，就挑選森林裡的營位，比較容易遮風擋雨。這時要注意樹木的折枝，是否會倒下來壓壞帳篷。

✔ 風速過強時勿搭帳

如果搭設帳篷的技巧已十分熟練則另當別論，但是如果覺得風太大、不夠安全，就等風變弱了再搭設帳篷。

Point

考慮入住小木屋

即使已經在營位搭好帳篷，也不表示不能變更行程。安全至上，遇到惡劣天氣或有任何疑慮時，如果有空位就到小木屋住一晚吧！

⇥ 下雨時的注意事項

✔ 排掉雨水

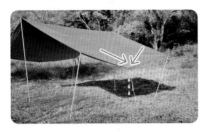

利用多的營繩和營釘將天幕長邊往下拉，做出一道排水線，大約比兩邊低於10公分左右即可。

✔ 防止強風

對著布幕直接吹過來的風不至於會把天幕吹倒，但是如果擔心強風寒氣會灌進來，把天幕的一邊降下來即可防風。

✔ 連接天幕、帳篷和車子

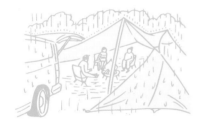

天幕的一邊不用營柱支撐，改為與車體直接連接，這麼一來不僅不怕被風吹倒，也不用冒雨來回車子之間。

✔ 防水鞋必備

腳一旦淋濕，身體就容易受寒，也會造成失溫的危險。最好準備長靴或其他有防水機能的鞋子。

✔ 緊急撤退時就用垃圾袋

淋濕的帳篷和天幕之後都必須要徹底晾乾，急著撤收營帳時，全部先裝進垃圾袋最方便。

✔ 不要硬撐，直接撤退

抱著難得來一趟的想法勉強露營也不會好玩，遇到緊急狀況時要能夠果斷撤退，心情會比較輕鬆。

別輕忽熱中暑

如何應付酷熱與寒冷的天氣

夏天露營其實很危險！？

夏天露營有很多豐富有趣的活動，例如玩水、釣魚、潛水等等，但因為氣候炎熱，同時也是最容易發生意外或生病受傷的季節。最常見的狀況如高溫引發中暑及脫水，或是因植物雜草引起皮膚過敏以及蚊蟲咬傷。

大家在冬季出門時，通常會將保暖措施做到滴水不漏，卻時常忽略若在夏天前往高海拔地區露營，遭受風吹雨淋也可能會造成失溫。因此，不要忘記在夏天或暑假期間前往露營時，也要確實做好保護措施。

▶ 預防中暑的方法

✓ 避免日光直射

戴帽子、穿上薄長袖，儘可能待在樹蔭下或陰涼處，做好防曬工作，避免陽光直射皮膚。

✓ 補充水份

注意補充水分，喝水量要比平常多1～2倍。

✓ 小心灼傷

穿著薄衣服生火時容易引起灼傷，也要小心因長時間曝曬造成曬傷。

Point

用濕毛巾降低體溫

天氣炎熱時要積極採取降溫措施，時常補充水分或沖冷水，可以將保冷劑用毛巾包裹起來，放在脖子上降低體溫。夏季露營要做好降溫工作，就能有效防止中暑。

▸ 對抗寒冷的方法

✓ 厚實的毛毯

除了保暖衣物以外，毛毯是露營時很方便的工具。隨手就可以披在身上或包裹身體，建議把它列入清單。

✓ 使用熱水袋或暖暖包

隨身攜帶暖暖包或熱水袋，就能無時無刻溫暖身體，將耐熱水壺裝入熱水，也能當作簡易型的熱水袋。

✓ 透過飲食

在煮火鍋時或在其他料理中加入辣椒能夠禦寒，也可飲用熱牛奶等溫熱飲品。

✓ 事先溫暖睡袋

就寢前一個小時將熱水袋放進睡袋，就可以在暖呼呼的睡袋裡進入夢鄉了。注意要將熱水袋鎖緊，以免漏水。

Point

禁止在帳篷內使用暖爐

越來越多人會在帳篷內使用瓦斯暖爐取暖，這是非常危險的行為，因為瓦斯燃燒產生的廢氣無法排出，很可能會導致一氧化碳中毒甚至是火災。嚴禁在帳篷裡用火，採取安全的保暖對策才是上上之策。

一轉眼就到了離場時間

從容不迫的撤營方法

前一天和離場兩小時前開始動作

撤營作業最晚要在離場兩小時前開始，想要有效率地進行撤收作業，前一天的「撤營準備」是關鍵。睡覺前先將不穿的衣服和零散的小東西整理好，可以大幅減少工作量。撤營當天，需要晾乾的物品先拿去太陽下曝曬，回家後才需要清洗或保養的用品則大略整理一下即可。如此考慮優先順序再行動，才能有效利用時間。

撤營時的重點

早起的鳥兒有蟲吃

在露營區早起的好處多多！在天色未亮時起床，不僅可以享受美麗的日出，還能聆聽鳥鳴、吸取大自然裡的新鮮空氣。悠閒地享用早餐後，還有時間清洗用品，讓撤營作業即早結束。

延長退場時間

一般露營區的退場時間通常是中午，如果不想起床後急急忙忙地收拾，搞得自己筋疲力盡，可以考慮付費延長退場時間。如果事先申請延長時間，早上可以悠閒地放慢腳步，遇上好天氣時還可以趁機晾乾物品。

▸▸ 哪些撤營行動要提早做？

✓ 起床後晾睡袋　　　## ✓ 曬乾帳篷內側

由於曬乾寢具用品較費時，如果遇到好天氣要先拿出來晾曬。也建議先清空帳篷裡的物品，就能一起晾乾帳篷。

很多人常常忘記帳篷內側也需要晾曬。因為地面會散發出濕氣，帳篷內側經常會產生水珠，不要忘記將帳篷反過來曬乾。

✓ 1小時前就要熄火　　　## ✓ 餐具類打包在保冷箱內

焚火台到冷卻為止需要一段時間，如果高溫下澆水可能會導致變形，因此撤營前一小時就要熄火，讓它自然冷卻。

將餐具集中放在已清空的保冷箱內，到家之後就可以一口氣拿出來整理，也能防止碰撞。

▸▸ 為了下一次露營，以下兩個撤營行動不可少

✓ 曬乾天幕　　　## ✓ 清洗營釘

 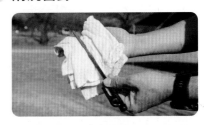

因反潮弄濕的天幕內側在確實晾乾之後，用主營柱抖落上方的落葉和水滴，將整片天幕弄乾。

泥土是造成營釘生鏽的原因，拔釘後要徹底洗淨並乾燥，最後再收進盒子裡。

露營用品的誘惑

一旦你變成一個露營咖，很可能會開始著迷於研究雜誌或網路媒體介紹的最新露營用品，逛戶外用品店也會成為最愉快的假日消遣活動。

露營用品不停地在進化中，外型好看又實用的商品持續推陳出新，甚至會配合當年度的流行趨勢，推出各種顏色和聯名款式。

如同日常生活中的流行服飾和家具用品，只要開始產生想要購買露營用品的欲望，就會深陷其中無法自拔。等到回過神來，才發現椅子從4張變8張，帳篷也增加了第2頂、第3頂。

如果是每天都會用到的東西也就罷了，露營用品會長時間放在儲藏室，這樣不知節制地購買下去，家裡的空間只會越來越狹窄。

購買露營用品就像是買衣服，比起跟隨流行購買快時尚品牌，倒不如選購稍微高價但是穿起來舒服、耐看、好搭配又能長久使用的款式。

露營用品也有好壞之分，選擇耐用又耐看並提供保固的品牌，不僅能降低損耗率，使用起來也更為順手。

即使是睡袋也分為不同的用途和季節，不小心就買了好幾個……。

PART 4

料理篇

享受露營野炊
的樂趣

COOKING

露營新手的第一個重頭戲
挑戰「戶外料理」

在電視或雜誌上看到的露營料理，製作
的過程好像很有趣對吧？只要從最基本
的戶外料理知識開始學習，抓到一點野
炊訣竅，你也能在露營料理的世界裡享
受無限樂趣！

露營野炊的訣竅

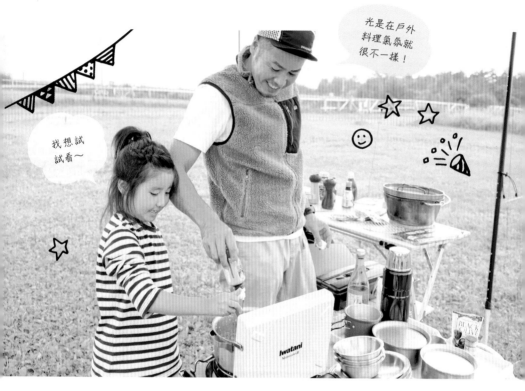

光是在戶外料理氣氛就很不一樣！

我想試試看～

不浪費過多精力

許多社群媒體所呈現的露營料理，看起來超級豪華又美味。但是對於新手而言，已經要學習架設帳篷、準備食材，再加上用不太順手的烹飪用具，一開始就想要一步登天，只會讓自己更累。在習慣露營之前，從不會耗費太多精力的料理開始挑戰，才有多餘的時間享受悠閒時光。

Point
在家先切好食材

不需在現場從頭開始，事先在家處理好食材可以節省時間。但如果想把「準備料理」當作是「露營活動」的其中一環，可以把它留到現場，和大家一起分工合作。

▸ 大致決定菜色後擬訂計畫

「調味料不夠！」「忘了帶○○用具」，露營野炊如果完全沒有計畫，很容易發生忘東忘西的狀況。

為了不要破壞露營當天的氣氛，最好事先決定好菜色，就能避免在現場慌了手腳。建議可以先採買大方向的食材，當天再補足不夠的部分，這麼做會更輕鬆。

兩天一夜的用餐規劃範例

第1天

午餐	晚餐

把切好的食材做成美味三明治、用水壺裡的熱水沖泡一碗熱湯。

挑戰需要慢火熬煮的豪華料理，享受和家人或朋友烹飪的時光。

第2天

早餐

利用前一晚的剩菜做成早餐，只有咖啡堅持現沖。

✔ 決定烹飪用具的關鍵在於「要燒烤」？還是「要燉煮」？

鑄鐵平底鍋

適合用來高溫燒烤的鑄鐵平底鍋，有卓越的導熱性與儲熱性，也適用於營火或炭火，準備一個會非常方便。

鑄鐵荷蘭鍋

壓力烹調、燒烤、炒菜、燉煮、蒸熟，甚至可以用來烘烤，堪稱露營時的萬能鍋。蓋子上方還能放置炭火。

烤肉架

想吃到美味烤肉和蔬菜，絕對少不了用炭火燒烤的烤肉架。如果附有爐蓋，大型肉塊也能快速烤熟。

COOKING 事前準備與採買訣竅

事前列好採買清單很重要

新手最好不要在當天才採買所有食材，因為可能會在當地的超市買了家裡就有的東西，或是買不到想要的材料。將「事先準備的事項」和「當天要做的事項」寫下來，好好擬訂計畫才不會手忙腳亂。當然你也可以保留一部分食材不買，品嚐當地才買得到的在地美味。

露營當天的流程

前3天

配合料理手法決定菜色。將需要的食材、調味料與廚具列出一張清單，就可以減少忘記的風險。列出清單後要檢視是否有過度浪費的地方，和大家一起討論。

前1天

買好的食材可以預先處理，例如切食材或醃肉。可以將家裡現有的調味料分裝成小瓶，就能減少行李。最後要大家一起確認需攜帶的用具和食材。

露營當天

在當地的休息站或超市採買新鮮食材，用現場找到的食材為菜色增添變化。挑戰預料之外的菜色，也是露營有趣的地方。

⇥ 如何運送食材與調味料

在家裡準備好的食材，如果在搬運途中壓壞或灑出來就浪費了，因此包裝上也要注意。液體類食材要裝兩層袋子密封起來，易碎物要用氣泡袋包好，只要在打包時注意細節，即使不小心打翻也能將傷害降到最低。此外，如果途中可能會加買食材，最好將保冷箱放在車內容易拿取的位置。

✓ 如何搬運常溫保存的食物

罐頭食品、即食食品、咖啡豆之類的乾貨以及不需冷藏的蔬菜類，放進箱子裡搬運，可避免擠壓碰撞。晚上就寢前要將蓋子蓋上，以防動物翻找或突其來的下雨。

食材事先切好，搬運時就能省下不少空間。

- 放入一目了然的透明箱子方便管理。
- 易碎食材要保存在堅固的箱子裡。

✓ 調味料用家裡的現有品項

最好是使用家裡的調味料，體積較大的瓶子可以分裝成小瓶，或集中放進特定的盒子裡搬運。只要運用一點小巧思，不僅能減少髒汙，回家後還能照常使用。

每去一次露營就買一次，家裡就會累積一堆調味料，請儘量利用家中的現有品。

- 將大罐的調味料分裝成小瓶。
- 思考如何搬運和保管才能維持乾淨。

✓ 留意是否為防碎防漏的包裝

在搬運物品時，免不了會遇到掉落或碰撞的情形發生，建議放進專用盒保護或是使用防止液體流出的直立式搬運箱。

幾十塊台幣就能買到的雞蛋專用盒，有了它就不怕雞蛋破掉。

- 容易破裂的食材要確實包裝好。
- 液體類要直立放置。
- 蓋子用膠帶固定好。

如何挑選保冷裝備 → P54

徹底活用公共炊事區

謝謝你幫忙洗碗！

不需要購買料理桌

　　露營區的公共炊事亭大多備有寬敞的作業空間和熱水。只要懂得善加利用，剛入坑的露營新手，就不需購買露營專用的料理桌。

　　用餐時段可能會有人多擁擠的情況，但是不影響基本的切菜、準備食材工作。請遵守營區規範與使用禮儀，讓大家都能順利使用。

Point

方便的提籃或洗菜籃

從自己的營位搬運餐具和食材到炊事亭時，為了避免要跑好幾趟，準備簡易洗菜籃或是在超市就能買到的購物籃，就可以一次大量搬運。

⤏ 使用炊事亭的注意事項

✓ 事先處理廚餘

即將用餐完畢時，將剩下的醬汁用麵包沾著吃，就能減少湯湯水水。不浪費是美德，但如果真的吃不完，要將剩菜殘渣另外用袋子裝起來，不可當作垃圾丟棄。為了節省用水，記得先用廚房紙巾將碗盤擦拭過一遍。

> ・清洗碗盤鍋子前先用紙巾擦拭過。
> ・食物儘量吃完，如果有剩菜，想想看是否能做成另一道料理。

將碗盤拿去水槽之前先稍微擦過一遍，清洗時也比較輕鬆。

✓ 準備抗菌噴霧和熱水

想要擦拭地更乾淨，可準備一瓶酒精抗菌噴霧以及能夠溶解油垢的熱水。如此一來不僅可以加快整理的速度，清洗餐具時也能節約用水。

> ・準備一瓶消毒用酒精會比較方便。
> ・想辦法減少用水和洗碗精。

酒精抗菌噴霧能夠分解油垢，且因為含有酒精，所以很快就乾了。

確認露營區的垃圾處理規定

自備垃圾袋

每個露營區的規定不同，有的地方會提供垃圾袋。建議先統一丟在自備的垃圾袋裡，比較方便整理。

依規定分類

每個露營區的垃圾分類規定不同，請依指示確實遵守。

各自帶回家

有些露營區的規定是必須將垃圾帶回家處理，請勿任意丟棄。

COOKING

靈活運用木炭，更能體驗野炊樂趣

用合適的木炭烤出超美味燒肉！

說到戶外野炊料理，大多數的人第一個就會想到烤肉。用最合適的木炭燒烤出來的肉品和蔬菜，簡直是太銷魂了！若能聰明配合使用鋁箔紙，更能讓菜色變得更豐富。

想要享用升級版的烤肉料理，絕對少不了「木炭的知識和技術」，只要稍微了解木炭的種類，就能做出更美味的燒烤料理。

木炭的種類

速燃炭

將炭粉壓縮成型後再加入助燃劑製成的一種木炭。價格便宜也容易點燃，但缺點是臭味會附著在食材上，最適合用於鑄鐵荷蘭鍋。

環保炭精

炭精具有無煙、耐燃、高硬度等特性，優點是容易點燃、燃燒時間久，火力好控制。不過因為主要材料是木屑加壓形成，燃燒起來不太有柴火香。

備長炭

使用樫木等堅硬樹木製成的木炭。缺點是不容易點燃，但是無臭無煙、燃燒時間持久，是專業廚師也會使用的高級木炭，不過並不適合新手，價格也相對較高。

▶ 簡單的生火方法

將火種或助燃物放在中間、周圍用木炭圍起來，木炭和火種或助燃物要互相接觸，同時確保空氣能流通。

因為熱氣與火源會往上跑，所以木炭也要往上堆疊。若使用形狀不同的木炭，做法也是一樣，堆疊完成後即可點火。

成功點燃火種以後，要等木炭全部燒紅，再視情況追加木炭。

▶ 木炭的堆放方法

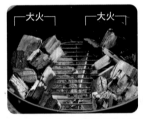
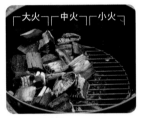

如果整個烤爐需要大火時，只要將燒紅的木炭分散攤開，就能一次燒烤大量的食材。

想要慢火燒烤時，將木炭集中到兩側，就能讓烤爐中間保持適當的溫度，適合烘烤肉塊。

想要區分燒烤區和保溫區時，將木炭集中到其中一側，火力就可分為大火、中火、小火。

Point

滅火時的注意事項

單純灑水無法徹底澆熄炭火，可能會有重新起火的危險。要完全滅火，必須將木炭泡水，或是將木炭放進減炭桶，讓木炭減少與空氣接觸。

將木炭放進裝滿水的水桶裡，直到火苗完全熄滅。

「減炭桶」可讓木炭完全缺氧以確實滅火。使用減炭桶的木炭可再次使用。

挑戰一口咬不下的驚人厚度！

超爆餡厚切三明治

在家裡先切好食材就會更輕鬆♪

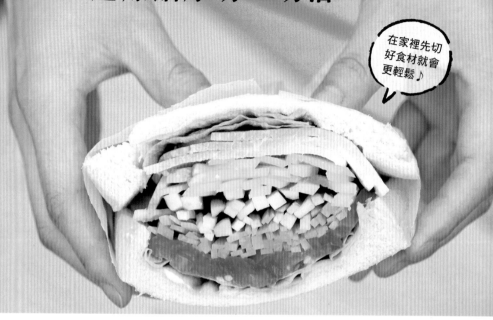

● 材料（4人份）

厚片吐司	2片
紅蘿蔔	1條
小黃瓜	2條
彩椒	2個
番茄	1個
萵苣	6片
火腿	8片
美乃滋	適量
鹽	適量
胡椒	適量

● 作法

1 蔬菜全部洗淨，紅蘿蔔、小黃瓜、彩椒切條，長度比麵包稍微短一點即可。

2 番茄切圓片，萵苣撕成小塊，清洗後瀝乾水分。

3 攤開烤盤紙，長度要稍微長一點。先放上一片吐司，然後依序擺上大量萵苣（※註）、其他切好的食材以及火腿，擺放時要注意顏色的層次變化。

4 各層可依個人喜好淋上美乃滋、撒上鹽或胡椒，最後再放上一片吐司。

5 烤盤紙較長的那一邊要與三明治的內餡蔬菜呈平行，接著一手按壓三明治並用烤盤紙將三明治的兩端包成糖果狀，兩邊要確實扭緊。

6 用手壓著麵包，一口氣從中央處切成兩半後即完成。

※註：蔬菜往中央處堆疊，切面會看起來更飽滿可口。

COOKING 02

簡單做就能吃進營養與健康
香煎培根佐酪梨

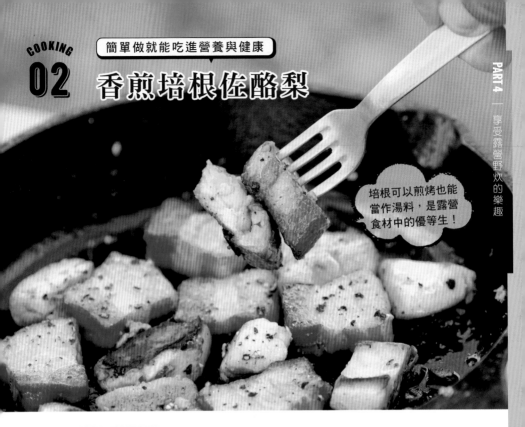

培根可以煎烤也能當作湯料，是露營食材中的優等生！

● 材料（4人份）

培根	250g
酪梨	1個
蒜頭	1片
檸檬	1個
鹽	適量
胡椒	適量
橄欖油	適量

● 作法

1 培根與酪梨切成小塊，最好尺寸大小相同。

2 蒜頭洗淨後切碎，放進鑄鐵平底鍋，加入適量橄欖油後開火。

3 橄欖油熱了之後，放入培根與酪梨燒烤。

4 最後加入檸檬、鹽和胡椒調味，即可起鍋享用。

Point

鑄鐵平底鍋是露營野炊的好幫手

外型像是平底鍋的鑄鐵鍋是露營野炊的人氣商品，鑄鐵材質耐高溫、蓄熱性佳，烹煮後直接上桌還能保溫。要注意的是，上桌前請準備好隔熱墊，以免桌子燒焦。

祕訣是讓肉恢復常溫

迷迭香蒜味牛排

豪邁地大口
吃肉！

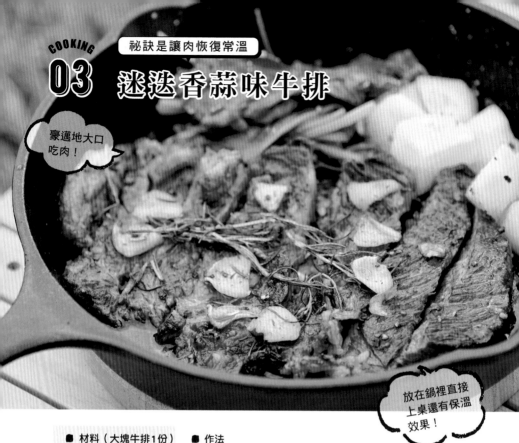

放在鍋裡直接
上桌還有保溫
效果！

● 材料（大塊牛排1份）

牛排肉
　　……1片（約600g）

奶油 ………………… 3片

蒜頭 ………………… 1片

迷迭香 ……………… 2根

鹽 …………………… 適量

胡椒 ………………… 適量

橄欖油 ……………… 適量

馬鈴薯 ……1個（大）

裝飾用蔬菜 ……… 適量

● 作法

1 肉先拿出來退冰到常溫狀態。蔬菜全部洗淨，馬鈴薯汆燙備用、蒜頭切片。

2 肉較肥的地方用刀子斷筋，兩面皆撒上胡椒和鹽。

3 鑄鐵鍋倒入橄欖油，放入蒜片以小火煸至金黃後，以中火將肉排煎至上色，翻面後，另一面也煎至上色。

4 將肉排推移到鍋子上方，接著將鑄鐵鍋傾斜，在下方的空間加入奶油。

5 奶油溶解後，將迷迭香放在肉排上方，蒜頭保持原樣。持續把融化的奶油不斷澆淋在肉排上。約烤7分鐘左右，再翻至另一面續烤7分鐘。

6 將牛排切成容易入口的大小，旁邊以炒過的馬鈴薯與青菜點綴即完成。

COOKING 04

燉飯或義大利麵的好夥伴

無骨義式水煮魚

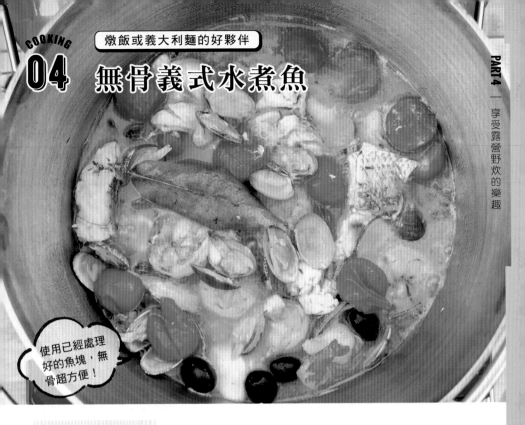

使用已經處理好的魚塊,無骨超方便!

材料(4〜5人份)

白肉魚塊	300〜400g
小番茄	8個
蛤蜊(已吐沙)	300g
蝦子(已去殼)	4〜6尾
橄欖	4〜5個
蒜頭	1片
月桂葉	1片
百里香	少許
白酒	200ml
水	100ml
橄欖油	2大匙
鹽	適量
胡椒	適量

作法

1 蔬菜全部洗淨,魚肉切成一口大小後撒鹽,小番茄切成對半。

2 鍋內放入拍扁的蒜頭,依序放入步驟1的食材、蛤蜊、蝦子、橄欖、月桂葉、百里香、白酒、水以及橄欖油,開大火烹煮。

3 煮沸後,待白酒的酒精完全蒸發,再蓋上蓋子燜煮10分鐘。

4 待蛤蜊打開、魚塊煮熟後,加入鹽和胡椒調味即完成。

大人食用時,可搭配黑胡椒或Tabasco辣椒醬,更增風味。

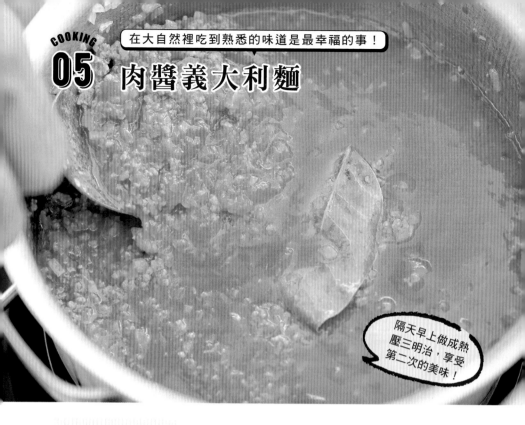

在大自然裡吃到熟悉的味道是最幸福的事！

肉醬義大利麵

> 隔天早上做成熱壓三明治，享受第二次的美味！

🍴 材料（4～5人份）

長條義大利麵
...... 300~400g
洋蔥 1.5個
蒜頭 1片
絞肉 400g
切丁番茄罐頭 1個
番茄醬 適量
鹽 適量
胡椒 適量
月桂葉 1片
高湯粉 適量
橄欖油 適量

🍴 作法

1 蔬菜全部洗淨，洋蔥切丁、蒜頭切碎。

2 鍋中倒入適量橄欖油和蒜頭燒熱，待蒜頭香氣出來後加入洋蔥和絞肉，一邊拌炒並加入鹽和胡椒調味，炒至八分熟。

3 倒入番茄罐和月桂葉後，蓋上鍋蓋讓絞肉和洋蔥完全煮熟。

4 接著加入番茄醬、高湯粉、鹽和胡椒調味，再蓋上鍋蓋，轉小火煮10分鐘。

5 將煮熟的義大利麵盛盤、在上方淋上肉醬後即完成。

✱ 可加入更多番茄醬或另加起司粉，小孩會更喜歡。

✱ 大人喜歡吃辣的話，可加入Tabasco辣椒醬增添美味。

COOKING 06

加什麼料都很搭的絕品料理！

熱壓三明治

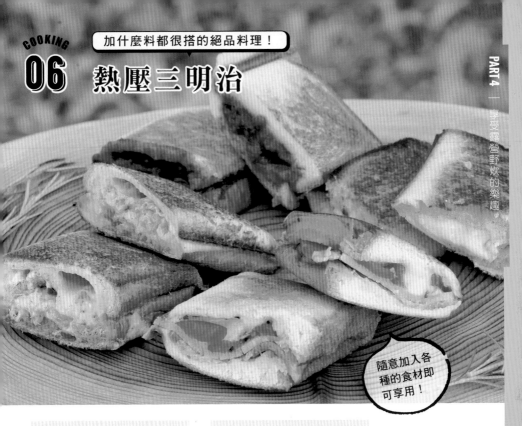

隨意加入各種的食材即可享用！

● 材料A（羅勒火腿起司）

吐司12片裝	2片
切片起司	2片
火腿	1片
小番茄（切半）	2個
鹽	適量
胡椒	適量

● 材料B（美乃滋鮪魚起司蛋）

吐司12片裝	2片
切片起司	2片
鮪魚罐	半罐
（先拌好美乃滋）	
美乃滋	適量
雞蛋	1個
鹽	適量
胡椒	適量

● 材料C（蜂蜜起司奶油）

吐司12片裝	2片
蜂蜜	適量
藍紋起司	適量
奶油	1片

● 作法

1 先放一片吐司在吐司機裡。

2 放入想吃的食材，食材集中放在中間，以免從旁邊溢出來，注意不要放太多料。

3 最上層擺上另一片吐司，即可將機器合起來，接著用小火慢烤。為了避免烤焦，可時不時打開確認燒烤的情況。

鑄鐵荷蘭鍋的魅力

 黑的鍋身加上簡樸的造型，這就是風靡露營玩家界的「鑄鐵荷蘭鍋」。一旦你開始露營，就絕對想要擁有這項代表性商品。

鑄鐵鍋是美國在開發西部地區時，為了用營火烹調食物而發明的鍋具。它不僅堅固耐用，還適合烤、炒、煮、蒸等烹調方法。除此之外，鑄鐵鍋也可直接放在營火上或是懸掛在三角吊鍋架上使用。根據每個人的發想和設計，可衍生出各式各樣的使用方法，這也是鑄鐵鍋的迷人之處。

只要在網路上輸入「鑄鐵鍋＋料理」等關鍵字，就會出現烤一隻雞、烤麵包等看似難度極高的食譜，其實步驟卻相當簡單。因為鑄鐵鍋擁有極佳的熱傳導功能和蓄熱性功能十分多元，說它是「魔法萬用鍋」也不為過。

除了可以用來熬出一鍋好湯，也能用來蒸饅頭，拿來當電鍋煮飯也沒問題。由於鍋蓋可以當作鐵盤來使用，用鍋蓋就能做出美味的鬆餅。我自己也很喜歡用鑄鐵鍋變化出各種家常菜，例如燉菜、煮火鍋或是拉麵。如果你擁有一把鑄鐵荷蘭鍋，請依照個人喜好變化出各式豐富的料理吧！

只要一開始調整好火力，之後就不用一直顧火囉！

PART

5

活動篇

盡情擁抱大自然

PLAYING

只有露營才能體驗到的
自然活動

公園踏青、登山、海邊戲水，體驗戶外
活動的方法有很多，不管哪一種都有其
樂趣。但是有些特別的自然活動只有在
露營時才能親自體會，方法也很簡單，
前往露營時不妨列入考慮。

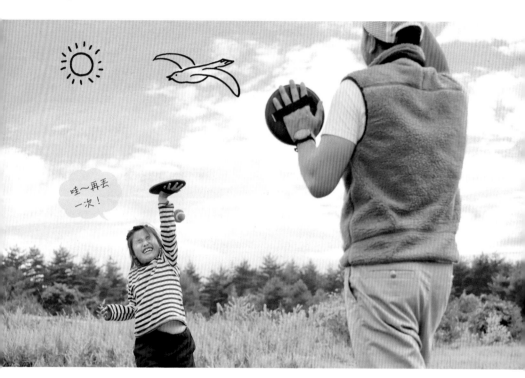

感受不一樣的時間流逝方式！

發現日常生活與大自然的不同

> 哇～再丟一次！

轉換心情很重要

大人因為工作、家事、養兒育女而忙得團團轉；小孩每天也忙著寫作業和學才藝，一家人可以相聚的時間其實沒有你想得那麼多。即使想要好好陪孩子或是想要擁有個人時間，往往也很難實現。

但是透過露營活動的簡單生活：鋪床、烹飪、吃飯、睡覺，全家人都聚在一起，細細品味最簡單的時光。再加上身處在一個能放鬆心情的自然環境裡，比起在家裡，更能夠與家人度過親密時光。

話說如此，也有人無法馬上從忙碌的日常模式抽離，這已經是一種現代文明病。請試著在日常生活中抓住機會，練習放鬆心情吧！

✓ 感受物換星移

夜晚到清晨、傍晚到黑夜，在晝夜交替之際觀賞天空。在大自然裡，視覺上可以明顯感到一天的變化。

✓ 感受大自然

綠意盎然的森林、芽苞初放的花朵加上蟲鳴鳥叫，感受大自然裡的生命脈動是日常生活中少有的體驗。

✓ 放鬆心情

平常家事和工作都要求盡善盡美，露營時心情容易感到放鬆，很多事情反而不會斤斤計較。

✓ 度過奢侈的時光

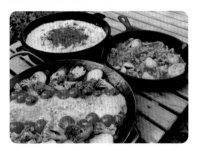

露營最奢侈的一點，是能夠盡情浪費時間做自己想做的事，例如用心烹調食物並且細細品嚐。

✓ 無時間感的生活

擺脫表定時間，跟著太陽的方向和氣溫變化來行動，身心都可以放慢腳步。

✓ 解放身體感官

日常生活中，大腦會讓身體感官對周遭環境變得不敏銳，享受自然的祕訣就在於徹底解放我們的感官。

PLAYING

享受營火的樂趣

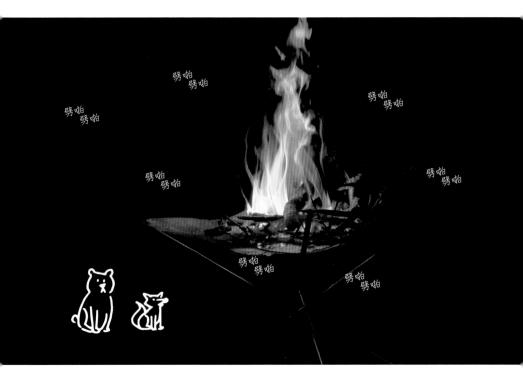

劈啪
劈啪

劈啪
劈啪

劈啪
劈啪

劈啪
劈啪

劈啪
劈啪

劈啪
劈啪

劈啪
劈啪

露營的最大樂趣來自於營火

　　有露營經驗的人都知道，營火有著不可思議的魅力，火焰會吸引人的目光並讓人感到心情愉快。

　　眺望在夜空中飛舞的火星、在營火中投入新的柴火、將燒到發紅的炭火移到他處……。只是凝視著營火散發出的熱浪以及靜靜搖曳的火焰，就感到十分幸福溫暖；再加上熱騰騰的下酒菜以及酒水，就是無可挑剔的極致享受了。

　　這是露營才能擁有的最棒體驗之一。接下來，我將介紹如何盡情享受營火，即使是新手也能輕鬆挑戰！

▸ 準備焚火台

台灣大部分的露營區都不允許就地生火，除了會帶來危險之外，在土地上焚燒會對草皮土壤造成極大的傷害。因此各地的露營區，普遍要求使用「焚火台」來生火。

想要燃燒營火就必須要有焚火台，如果露營區沒有設置就需要自己準備，有些露營區也可以租借。

除了焚火台之外還需要準備的道具

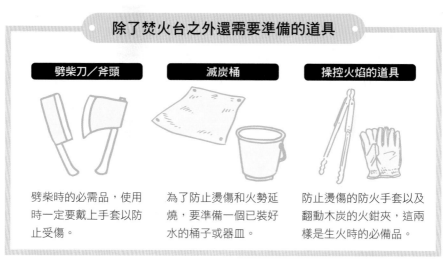

劈柴刀／斧頭

劈柴時的必需品，使用時一定要戴上手套以防止受傷。

滅炭桶

為了防止燙傷和火勢延燒，要準備一個已裝好水的桶子或器皿。

操控火焰的道具

防止燙傷的防火手套以及翻動木炭的火鉗夾，這兩樣是生火時的必備品。

▸ 準備木柴

如果是野營，使用森林裡撿拾的木柴生火是最有趣的，但是一般新手會先用購買的方式，部分露營區會販賣木柴，甚至可免費提供。

木柴的種類十分豐富，例如容易點燃卻也很快燒完的針葉樹、不易起火卻很耐燒的闊葉樹，不管哪一種都可以親自使用看看。

✔ 理想的木柴量

最剛好的木柴量，當然是晚上不用去補買、營火要結束時沒有未燒盡的木柴。這跟木柴的樹種以及火源的大小都有關係，實際體驗後就知道大概需要多少量了。

・木柴要確實乾燥
・建議量是針葉樹2捆、闊葉樹1捆

闊葉樹×1捆

針葉樹×2捆

PLAYING

使用報紙生火的方法

好玩又容易成功的點火方法

　　營火要安全點燃並且持久燃燒才能放心享受。取火的方法有很多種，從使用瓦斯爐頭到自製火媒棒引燃柴火，或是使用打火石發出火花點火等這類原始的方式。

　　如果想要體驗看看自己從頭開始燃起營火的過程，以下介紹成功率極高的生火方法，就是使用「報紙」和「打火機」挑戰生火。

▶ 如何利用報紙製作火種

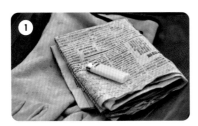

準備必需品

一副防燙傷的皮革手套、報紙和打火機。打火機換成火柴也可以。注意報紙和皮革手套絕對不可弄濕。

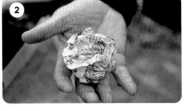

將報紙揉成球狀

將一張報紙用力揉成一團球狀，硬度和大小不用太講究。

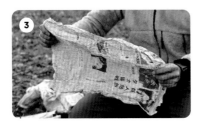

再將報紙攤開呈皺摺狀

揉成球狀的報紙小心攤開，就變成一張皺皺的報紙。皺摺的細縫裡含有空氣，是很好的助燃材料。

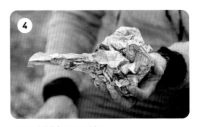

做成蝌蚪的形狀

再將攤開的報紙輕輕地揉成一團，以便形成空氣層，再捏成一隻蝌蚪的形狀，重點是尾巴的部分要拉長一點。

▶▶ 點火

木柴堆疊成圓錐形

在焚火台中間放上蝌蚪形報紙,讓蝌蚪的尾巴露在外面。將木柴放在報紙上方並堆疊成圓錐形。堆疊時,要先放比較細的木柴,再放比較粗的木柴,確保空氣可以流通。

在報紙尾端點火

木柴堆疊完成後,將露在外面的蝌蚪尾巴點火。點火時小心不要燙傷,中途若發現柴火熄滅,請重新再點燃一次報紙。

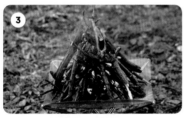

等待火源穩定

點火後,耐心等待火源穩定燃燒,之後再翻動或添加木柴。若無法成功點火,再準備報紙重新開始。

Point
營火需要耐心培養

如果不斷翻動柴火,反而可能會導致它熄滅,不過什麼都不做也無法成功生火,這就是營火的微妙之處。點燃營火不但需要耐心,同時也要懂得辨別何時需要添加木柴。

✔ 用營火烹調料理

可以將食物串起來燒烤,直接使用營火烹煮食物也是一種樂趣。

✔ 營火不僅能禦寒,還可以欣賞

營火除了可用來照明、防寒,光是注視著火焰就讓人感到溫暖,營火帶來的好處實在太多了。

PLAYING

露營時練習使用刀具

刀子根據種類有多種不同用途

一把刀就可以進行切、削、刺等不同作業。藉由學習使用刀子的技巧，同時也能訓練手指的靈活度。根據研究發現，鍛鍊手指可活化前額葉，強化記憶力與專注力。

刀具的種類豐富，有不同的材質、長度、粗細，有些還有其他附加功能，建議初學者可選擇自己比較熟悉的刀具練習。

刀子的種類

瑞士刀

除了單純的刀子以外還附有其他工具，包括剪刀、鋸刀、紅酒開瓶器、鉗子等，是一把多功能的小刀。

新手就選它！

· 露營時最好用也最方便的刀子。
· 最需要的功能都濃縮在一把小刀之中。

直刀

刀刃和把手一體成型，可以收在刀鞘裡。只有簡單的刀片和把手，是最基本萬用的一款刀子。

· 刀刃的厚薄適合烹飪，厚的可用來砍柴。
· 新手選擇刀長10cm左右的款式，這個尺寸最容易上手。

柴刀

一種日本刀具，特徵是刀片厚實、堅固又有重量。很適合用來砍柴，如果將它磨利也可以用來切魚。

· 方便用來刨削或劈砍較粗大的物體。
· 由於刀刃長又有重量，使用時不需耗費太多力氣。

▸▸ 挑戰木雕！刀工技巧練習

想要在實際露營時熟練地使用刀子，最好的方式就是多練習。以下介紹一個操作刀具的實用木雕練習，利用瑞士刀將樹枝雕刻出一朵香菇。

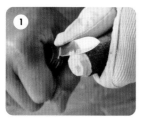

將前端刨圓

找一個較粗的樹枝，將前端削成圓形。刀刃朝前端插入，一邊翻轉木頭、一點一點地刨削。

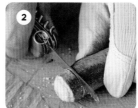

做出切口

接著換成鋸刀，將木頭鋸到約 1/5 深的地方。這個步驟也要一邊翻轉木頭一邊進行。

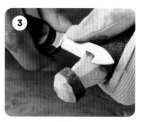

製作香菇柄

刀片往前削，直到碰到步驟②做出的切口。訣竅是一點一點地耐心刨削，不要著急。

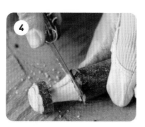

切下來

決定香菇柄的長度後，用鋸刀切下整個香菇，斜切的地方要小心刀刃滑落。

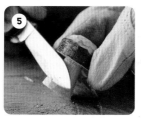

整形

切下的邊緣處用刀子刨削，使表面變得圓滑。注意刀片不要切得太深，否則會削掉太多木頭。

完成香菇形木雕！

完成

最後再加工細節的部分，直到塑形成香菇的形狀。第一次練習建議挑戰大一點的尺寸，執行起來比較容易。

Point

方便的瑞士刀

擁有一把多功能的瑞士刀，等同擁有一把刀再加上一盒工具箱。從開封食物到鎖緊眼鏡的螺絲起子，只要遇到任何派得上用場的情況，就從口袋裡掏出瑞士刀吧！

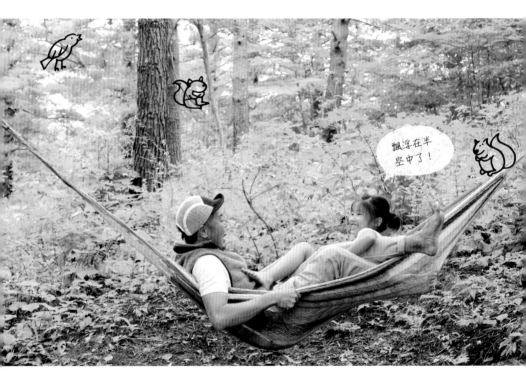

孩子們最嚮往的事！

享受吊床的樂趣

飄浮在半空中了！

這種飄浮感是無比幸福的時光

　　在森林裡躺在輕輕搖晃的吊床上，宛如一張空中沙發，體驗過一次就會無法自拔地愛上它。

　　使用方法很簡單，只要有兩棵間隔剛好的樹木即可。如果周圍沒有樹木，也可以使用吊床專用架。在吊床上閱讀、午睡，甚至當成簡單的遊樂設備，在大自然裡度過最棒的空中時光吧！

Point

露營老手直接在吊床過夜？

被吊床的飄浮感所虜獲的露營咖們，會選擇直接在吊床上過夜。準備帶有蚊帳的吊床再加上防雨的天幕帳，就能盡情享受搖曳擺盪的露營活動。

⇥ 使用吊床時的注意事項

　　吊床固然有趣，還是有幾件事項必須要注意。除了需要正確安裝以外，也要檢查地上周遭有無危險物品或是樹木有無折斷的可能。除此之外，在並且架設吊床的同時，也不要忘記要愛護大自然喔。

✔ 保護樹木

為了避免傷害樹皮，綁上繩子之前先裹上毛巾保護樹幹。

✔ 不要馬上躺上去

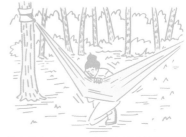

爬上吊床之前，一定要先試著施壓重量看看，避免在使用途中突然斷裂。

✔ 雙腳跨在上方從屁股往下坐

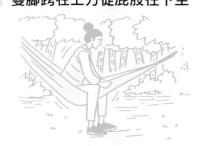

還沒習慣吊床的人，可先將雙腳跨在吊床兩側、屁股先坐下，再把雙腳抬起放在吊床內，這麼做比較不會翻倒。

✔ 遵守承載重量限制

每個吊床都有一定的承載重量，請確實遵守。

Point

躺在地上也很舒服

如果沒有吊床，在地上鋪上墊子後躺在上面也能充分享受大自然。放鬆躺在地上，仰望天空以及從枝葉縫隙中灑落的陽光，加上微風輕拂，感受與大自然融為一體的感覺。日常生活中很難有這樣的閒情逸致，既然來露營了，就徹底地放鬆一下吧！

※每一種吊床的款式、安裝方式以及繩子的固定方法都不相同，使用前時請詳細閱讀說明書。

PLAYING

走進森林觀察自然生態

走吧，去欣賞漂亮的花草！

讓身體與心靈都放慢腳步

平常總是被時間追趕，每天過著匆匆忙忙的日子，當身處在大自然裡，同樣是一天24小時，卻不用再束縛於每分每秒，只感覺到時光緩慢地流逝。難得來露營，如果和平常一樣急急忙忙的話就太可惜了，首先請將自己的心態調整到「自然時間」。

切換到「自然時間」最簡單的方法，就是將走路的速度降到平常的一半。只要放慢步伐，身體的敏銳度就會逐漸增加，映入眼簾的景象也會漸漸變得不一樣。接著慢慢地深呼吸並放鬆身體，當你的心緒感到平靜，就能夠真正地沉浸在大自然裡。

▶ 比平常更用心觀察周遭事物

✓ 停下腳步觀察

即使再平凡的花草樹木、天空與昆蟲，
只要仔細觀察，一定會發現有別於以往
的有趣之處。

✓ 撿拾地上的植物

撿拾掉落在地上的植物，觀察它的前後
左右、整體或部分構造，說不定會有什
麼新奇的發現。

簡單的動物追蹤

糞便	咬痕	腳印

野豬　　　熊

每個動物的糞便尺寸、大小
都不同，可以試著從糞便識
別附近有哪些動物出沒。

動物有各自對食物的喜好和
吃法，你可以從咬痕找出是
誰吃過這些食物嗎？

白鼬　松鼠　兔子　狐狸

大腳印、小腳印、行走方
法，根據獨特的腳印推測這
是什麼動物留下的足跡？牠
要去哪裡？

Point

光是打赤腳也有很多不同感受

調整心態還有另一個很容易的方法，
就是打赤腳。我們常說腳底是人的第
二個腦和心臟，是相當敏感的部位。
如果地方夠安全，建議你打赤腳散
步，或將雙腳浸泡在溪水裡，讓腳底

感受大自然。總是被鞋襪包覆的腳底
一旦得到解脫，似乎源源不絕的靈感
也會隨之而來，更重要的是心情會感
到無比舒暢。

消磨精力和時間

享受咖啡&茶的午後時光

露營的時間就該浪費在美好的事物上

露營的樂趣之一，就是比平常花更多時間在一件事情上，因為日常生活裡很少有能夠「浪費時間」的機會。平常只喝即溶咖啡或茶包的人，可以嘗試在露營時為自己手工沖煮製作咖啡。一邊看著眼前的自然美景，一邊細心研磨並手沖咖啡，就成為最奢侈的午後時光。

為午茶時光增添一點巧思

精選各式茶葉

紅茶的世界不容小覷，種類、產地、香氣豐富多元，著名的有大吉嶺、阿薩姆和錫蘭。要不要試著為自己沖煮一杯美味的紅茶呢？

加點料增添變化

果醬、乾燥柚子皮、牛奶，在單一種類的紅茶裡加點料，可以品嚐更豐富的滋味。帶著一點冒險精神，只要多一道手續，可能會開發出前所未有的口感。

準備點心

機會難得，不如事先挑選幾樣搭配紅茶的點心吧！不論是洋芋片或西式點心，只要自己喜歡就好，在戶外不需要考慮太多細節。

為咖啡時光增添趣味

從挑選咖啡豆開始

不同咖啡豆的產地、處理法和烘焙程度都會擁有不同的風味，選擇非常廣泛。為了難得的露營，特地造訪平時很少光顧的咖啡店，詢問店家意見，提早購買咖啡豆也是一種樂趣。也可以嘗試自己烘焙豆子。

研磨咖啡豆

帶上一台手搖磨豆機，享受咖啡就從磨豆開始。將一個種類的咖啡豆以各種不同研磨程度沖泡並試喝評比，也是露營時的一種享樂。

慢慢注入熱水

總是喝即溶咖啡或隨便沖泡濾掛式咖啡的人，露營時不妨放慢速度。講究咖啡的沖泡方法或器具，就能為咖啡時光增添不一樣的風味。

講究場所

久久來一趟露營，就連喝咖啡的環境也要十分講究。坐在森林裡、或是將雙腳浸泡在溪水裡，享受與大自然一起共度的咖啡時光。

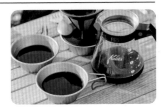

Point

打造專屬於自己的咖啡套組

準備一個咖啡專用包，放入特色道具、小工具以及咖啡材料。不管是單日露營或過夜露營，帶上它就像擁有一個行動咖啡吧，隨時能享受幸福片刻。

PLAYING

觀察星空與夜間散步

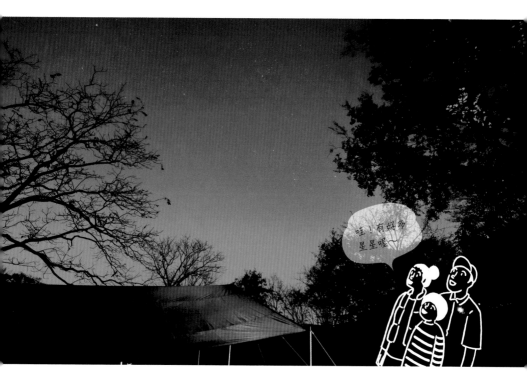

哇!有好多
星星喔~

享受不同時間段的體驗

　　不論是平常早早就寢的孩子,或是陪小孩一起早睡的父母,趁著露營這個機會,一起享受大自然的夜晚吧。

　　感受沒有光害、高掛著滿月或新月的清澈夜空,盡情瞭望廣闊的星空,寄情於宇宙之間,好好感受大自然夜晚獨有的美妙滋味。

Point

事先查詢月曆與星曆

宇宙的世界和人類的世界一樣,一整年都有豐富多彩的大事件,例如滿月、新月、流星群和各個行星的運行變化。決定露營行程前,可以順道調查月曆和星曆,說不定在露營區就能直接以肉眼辨識天上的自然奇景。

➡ 仰望星空

✓ 使用星座一覽表

根據現在的時間和方位可以看到哪個星座呢？從星座一覽表可以快速查詢，一般會和指南針一起搭配使用。

✓ 利用觀星 app

事先下載觀星 app，到時只要拿起手機對著天空，螢幕上就會顯示對應天空的星座。如果使用大螢幕的平板，還能與家人一起同樂。

➡ 漫步於夜晚的森林

　　若來露營一定要盡情體驗夜間活動，尤其是夜間的森林散步。對於視覺動物的人類來說，這是喚起野性本能的絕佳機會。

　　在確保安全的狀態下，可以試著不定時關閉頭燈，全神貫注在大自然裡聽到的聲音、皮膚的觸覺，以及習慣黑夜後的視覺感受。

✓ 夜晚森林的注意事項

晚上的森林雖然充滿與日常生活不同的魅力，但同時也具有一定的危險程度。想要玩得快樂又安心，必須要隨時警覺自己是在一個不熟悉的大自然環境中，必須時時注意安全，避免造成重大傷害。

· 白天先去探路
· 帶上頭燈的備用電池
· 包鞋比涼鞋更安全
· 緩慢且小步伐地行走
· 在森林入口掛上電燈當做記號

夜間散步時的裝備

頭燈
比拿在手上的手電筒更能安全行走，不要忘記帶上備用電池。

水壺
裝進溫熱的紅茶或其他飲料，適合在夜晚的森林喘口氣時啜飲。停下腳步時，說不定還能有意想不到的發現。

長袖·長褲
穿著長袖長褲是為了避免被看不見的花草樹木割傷，腳下也要穿著鞋襪，不要露出皮膚。

防蚊蟲噴霧
人類容易成為蚊蟲攻擊的對象，事先噴上防蚊蟲噴霧以免被叮咬。

盡情享受戶外活動

 次我舉辦露營講座，經常有人提問：「去露營可以玩什麼？」

單純地品味露營本身和大自然才是真正的目的。但是如果覺得不夠過癮，或是早已對吊床跟營火習以為常的人，不妨來點進階版的戶外活動。

露營區大多被豐富自然環境所包圍，可以嘗試看看越野單車、爬山、攀岩等山區活動；如果附近有河川，則可以挑戰釣魚、划獨木舟、SUP（立式划槳）等水上活動。除了動態活動，同時也有觀察自然生態、撿拾貝類、認識花草等靜態活動。既然到戶外來玩了，就算覺得很累很麻煩，應該也要勇於體驗。

有些露營區會不定時舉辦體驗教室，如果想要參與活動卻不知道從哪一項開始，可以藉由這個機會學習，說不定還能開發出新的興趣。一旦可以參加的活動變多了，兩天一夜的露營行程轉眼就會結束，你可能還會覺得意猶未盡，不妨將行程延長到三天兩夜，更能充分感受大自然帶來的樂趣。

來露營就是要玩到精疲力盡！

你一定要知道的
露營基本事項

KNOWLEDGE

不可不遵守的露營禮儀以及
緊急危機處理方法

露營不是只有自己玩得開心就好，人與
人之間甚至人和大自然之間都有必須要
遵守的規則。此外，萬一發生事故或受
傷，也要事先學習如何應對處理。掌握
這一章節的要領，就能擁有愉快又安全
的露營體驗。

儘量減少對自然環境的傷害

大家都要遵守
露營規範喔！

帶著叨擾的心情造訪

露營時要抱持著「尊重大自然」的心情，享受無限自然美景的同時，也要將對環境的傷害降到最低。

例如營火和垃圾處理。如果未燒完的木炭置之不理、隨便亂丟垃圾，除了會造成露營區經營者的困擾，也為自然環境帶來傷害。這麼一來只會讓露營區不斷新增禁止事項，最終還是消費者自食惡果。

以下介紹「無痕露營」的基本準則，為了保護環境，這些規範只不過是冰山一角而已。希望大家不僅能確實做到，家長在進行親子露營時也能教導孩子正確的觀念。

▸ 不傷害自然環境的露營技巧

✓ 減少清洗物

想辦法減少需要清洗的碗盤，以降低用水量和清潔劑的使用量。例如先用抹布擦拭一遍碗盤再清洗、還要繼續使用的杯子不用馬上清洗等等，從小地方做起才是最重要的。

有些露營區的排水會直接流到地面，所以儘可能使用環保洗碗精。

✓ 不要破壞場地

在有植物生長的地方搭帳篷、直接將多餘的湯湯水水倒在地上、營火的餘熱燒到植物……，這些看似沒有惡意的行為，其實都會破壞生態，請不要這麼做。

享受露營的同時，也要隨時留意自身行為是否會對環境造成傷害。

✓ 學習垃圾減量

免洗餐具、大量廚餘……垃圾就是在不知不覺中累積出來的。請自行準備環保餐具，並規劃出減少浪費食物的菜單，不製造多餘的垃圾，才是有智慧的露營玩家。

垃圾除了等著被丟掉以外什麼用處都沒有，儘可能減少製造垃圾才是真正的愛地球。

Point

在露營區以外的地方露營

當你累積了一定的經驗，就會開始想前往不用預約、也不需人擠人的地方野營。除了露營區以外，還有哪些地方可以露營呢？除了私人營地外，政府目前也在全台灣提供41個露營場地，主要都是在郊外的公園。不過，要注意法律以及政府明文禁止的場地禁止露營。此外，如果是前往深山或溪邊，除了要充分了解風險並注意安全之外，也要遵守當地的禮儀規範，以不破壞環境為大原則。

遵守禮儀才能共享舒適的露營環境

失控的露營亂象

想要有一個愉快舒適的露營，除了要遵守露營區和行政規定法令之外，也要顧及周圍的人。

近幾年台灣興起一股露營風潮，也出現了不少露營亂象。很多露營客只顧自己的方便，甚至與其他人發生爭執，此類事件層出不窮。即使是乍看之下沒什麼的違規行為，長久下來也會演變成嚴重問題，使得露營區不得不增加更多規範，最糟的狀況可能會直接關閉。

接下來介紹幾個露營時的禮儀，希望大家在露營時也要像在自己家的時候一樣，不要給周圍的鄰居帶來困擾，做一個優質露營客。

留意基本禮儀

確認露營區的規定

露營區和飯店一樣都有住宿規範，每個地方的規定細節有所不同，稍不注意有可能會引起糾紛。因此，辦理入住手續時最好在櫃檯確認清楚。

積極打招呼

露營時經常有機會與其他同樣來露營的人近距離接觸，進行戶外活動時，跟對方打個招呼或是閒話家常是很自然的事。不僅有困難時可以互相幫忙，也能避免發生糾紛。

▸ 常見的露營NG行為

✔ 喧鬧到深夜

除了遵守噪音管制時間（通常是晚上10點後），也要注意周遭人的作息。

✔ 霸占炊事亭

避免將鍋碗瓢盆、食材和垃圾放置在公共區域。考慮到下一個使用者，使用後要馬上清理乾淨。

✔ 危險駕駛

在未鋪裝的道路駕駛固然有趣，但是速度過快會導致塵沙飛舞，務必減速慢行。

✔ 紮營不確實

搭建帳篷時，如果方法錯誤或營釘沒有確實固定好，很容易被突如其來的大風刮到隔壁營位。

✔ 橫越他人營位

露營區的營位是一整片土地相鄰，很容易在無意間直接穿越他人的營位。如果自己的營位被他人擅自橫越，心理應該也不是滋味。

✔ 臨時取消

臨時取消或無故未到，對於業主和其他客人來說都是很失禮的行為，至少要兩天前聯絡。

✔ 讓小孩到處亂跑

即使視線僅離開小孩身上一秒，都有可能會發生意外，也有可能會帶給他人困擾。

✔ 亂丟垃圾

離開營地前一定要將場地整理乾淨，垃圾要集中放置在垃圾處理場。

Point

在露營區外也要遵守禮儀

有些人只在營區內遵守規定，在場外卻頻頻犯規。例如將垃圾丟在停車場，在禁止車上過夜的地方睡一晚，以便隔天一早前往露營區。請避免做出此類讓大眾對露營者留下不良觀感的行為舉止。

配合節慶、花季與景點的四季享樂

訂定露營主題

台灣風景優美，2月可賞櫻、4～5月可賞螢火蟲，每個季節都有不同的面貌。既然已經踏出戶外露營，一定要好好飽覽四季風光。

建議大家可以為每次露營設定一個搭配當季的「露營主題」。當然，萬年不變的野炊料理或戶外活動也沒什麼不好，但是規劃一個主題活動會更加有趣。在每個季節露營會因氣候的變化而需要一些知識與技術，請提早預習和準備。

▶▶ 春季・夏季露營建議主題

✓ 野菜露營

以採集充滿春天能量的野菜植物當作食材的露營。如果不懂採集與料理技巧，可以先參加露營區舉辦的活動。

✓ 賞花露營

台灣有許多以櫻花聞名的露營區，大約在1月下旬～3月下旬，各地陸續會有櫻花綻放。在櫻花樹下享受浪漫的粉色仙境，還能用飄落的花瓣裝飾菜餚。

✓ 高山露營

即使無法在山上擁有別墅，盛夏時分也可以前往高山避暑。在標高1000公尺以上的山上，即使在最炎熱的七八月，早晚還是可以稍稍感受到涼意。

✓ 昆蟲露營

在森林裡安裝簡易的昆蟲捕集網，早晚檢查是否有抓到昆蟲，對於喜歡昆蟲的小孩來說，一定會玩得非常開心（注意不可在保護區採集昆蟲）。

> **春季露營的注意事項**
> 早晚溫差大，夜晚的氣溫可能會比想像中還低。不論是防寒衣、寢具、食物，都要為突然其來的低溫作好準備。有時候甚至會出現10度以下的低溫。

> **夏季露營的注意事項**
> 夏天容易遇到大雨、打雷以及蚊蟲叮咬的困擾，加上天氣炎熱，也有中暑或脫水的危險。請準備好遇到天氣驟變的避難方法、避免蚊蟲叮咬以及其他突發事件的因應對策。

▶ 秋季露營建議主題

✓ 營火露營

在秋天的長夜裡，最推薦圍繞著營火的露營。有些露營區附有焚火台，也可以自行準備。挑戰以營火準備所有菜餚，或是火烤下酒菜和各式點心，享受營火露營的樂趣。

✓ 月圓露營

在擁有廣闊天空的草原露營區，平躺在露營用床墊上眺望懸掛在夜空中的明月。一邊聆聽蟲鳴，一邊享用美味的烤肉與月餅，與家人一起在戶外度過中秋佳節。

✓ 美食露營

秋天有許多食材特別美味，例如海鮮、水果以及菇類，用豐富的食材來滿足「食慾之秋」吧！想要吃到新鮮的在地食材，可以開車前往露營區當地購買。

秋季露營的注意事項

黑夜總是早早降臨在秋季時分，如果不趁白天有陽光時儘快準備，回過神時已是一片漆黑。秋天也是虎頭蜂最兇猛的時期，最好事先確認可能發生的危險事項與應變方法。

▶ 冬季露營建議主題

✓ 熱飲露營

冬天最令人捨不得放手的是暖到心嵌裡的熱飲。熱紅酒、熱茶或咖啡能夠營造美好氣氛又容易攜帶，事先多準備幾種就能在露營時盡情享受。升起營火能夠燒開熱水又能取暖，省事又方便。

✓ 雪中露營

有機會前往日本等高緯度國家的話，在冬天露營的最大樂趣就是玩雪！具備足夠程度露營的知識與技術後，就可以試著挑戰在雪中帳篷過夜，還能體驗在戶外挖雪洞的樂趣。

✓ 賞鳥露營

如果來到位在森林裡的露營區，用望遠鏡觀察鳥類也是很新鮮的體驗。由於冬天的樹林葉片都掉光了，因此可以清楚看見停在樹上的鳥類。帶上野鳥圖鑑，悠閒地觀察鳥類，別有一番趣味。

冬季露營的注意事項

冬天大部分的危險都來自於低溫。請確保衣服和寢具的保暖程度可以對抗寒冬，也要小心使用瓦斯或燃料，由於在低溫下火力較小，要掌握火力需要有一定的技巧。

露營用品的保養方法

正確清洗與保養才能長久使用

考慮許久才終於購入的露營用品，大部分都不是什麼廉價品。如果希望昂貴的露營用品維持在良好的狀態，回家後絕不可忽略保養維護的步驟。

露營用品使用的素材，主要可歸類為「尼龍」、「棉」、「塑膠」、「木頭」「金屬」這五種，而這些材質最怕遇到「潮濕」、「紫外線」、「老化」，保養時要針對這三大重點來維護。

▶ 保養帳篷與天幕的方法

✓ 清除髒污

髒污是老化的最大敵人，因此使用後一定要執行清潔工作。有些塵土可以等帳篷乾燥後再將它撣落，嚴重的污漬則要使用海綿沾上清潔劑後刷洗，並以清水沖淨，直到沒有洗劑殘留。

✓ 徹底乾燥

保養的基本原則是「完全乾燥」。即使在撤營時就已經曬過太陽，也要再次檢查是否還有濕氣。回家後可以將它晾在車頂、庭院或浴室，布料面積較大的帳篷或天幕要找到夠大的空間來晾曬。要特別注意布料厚實或有小零件的地方，最容易殘留濕氣。

✓ 用防水噴劑再加強

帳篷與天幕的防水效果會隨著每一次使用而逐漸降低，可在布料表面噴上防水噴劑加強防水效果，一年執行數次，只不過根據材質可能會留下白點，建議可先噴在不明顯的地方試試。注意，有些帳篷的防水拉鍊不可使用防水噴劑。

➡ 保養其他露營用品的方法

✓ 清潔保冷箱內部

使用後的保冷箱可能會殘留食材的液體，是細菌和惡臭的溫床。一般情況下，用酒精噴灑擦拭即可，有嚴重髒污時可用清潔劑洗淨後徹底乾燥。

✓ 刀具類的保養

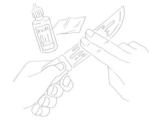

用一塊布仔細擦拭刀具表面的各處髒污，接著再塗上專用油，即可完成刀子的日常保養。感覺刀子變鈍的話，可以自行磨刀或委託專業的磨刀店家。

✓ 修整瓦斯爐頭與營燈

基本上每次用完都要清潔，檢查橡膠墊片或其他零件，如果有破損的情形就要換新。一旦發生故障就容易造成事故，發現有任何問題請立刻送修處理。

✓ 睡袋的保養

睡袋和棉被一樣要在大太陽底下曬得蓬鬆柔軟。為了避免產生臭味或髒污，建議大約一年要清洗一次睡袋，方法是將睡袋放在浴缸裡以雙腳踩踏的方法清洗，之後再平鋪晾乾。

Point

檢查消耗品的庫存狀況

日常生活中，有時會發生需要電池或衛生紙，卻忘記購買的情形吧？露營用品也是一樣。如果沒有攜帶營燈的電池或忘了充電，到了要用的時候就太遲了。最好在出發前再次確認，瓦斯補充罐及其他消耗品是否已準備齊全。

放著不管也會老化！

露營用品的儲存方法

正確儲存才能維持良好的狀況

露營用品在使用過後，回到家卻沒有安身之處，不少人只是在家裡隨便找個地方塞進去，等到哪天需要拿出來用的時候，才發現已經發霉了。

想要節省收納空間的同時，又希望能夠長久使用露營用品的話，有以下幾個重點要注意，提供給各位作為參考。

儲存物品的三大重點

濕氣

濕氣是造成發霉和生鏽的原因，尤其是尼龍與棉製品，如果只是放著不管，不到半年左右就會成為黴菌的溫床，務必要隨時保持乾燥。

倉庫
- 通風良好的地方。
- 箱子裡面要放乾燥劑。
- 定期取出晾曬。

高溫

高溫會使防水加工的尼龍和橡膠製品裂開，也有引發瓦斯製品爆炸的危險。家中容易產生高溫的地方比你想像得要多，絕對要避免放在高溫處。

相對低溫的室內
- 放在低處比放在高處好。
- 家中方位朝向北邊的地方。
- 使用木箱以減少溫度變化。

紫外線

紫外線除了是皮膚和眼睛的殺手，也會對露營用品造成損傷。特別是布料產品，如果長期暴露在紫外線下容易褪色。自己精心挑選的產品當然要特別愛護。

衣櫥
- 避免陽光直射的地方。
- 遠離窗邊的地方。

▸ 儲存與收納時的訣竅

收納露營用品的訣竅和整理家裡沒什麼不同。馬上可以拿出來用、有效率、收納體積小是最理想的狀態，還要看是否能順利從車子裝卸。

此外，根據素材的不同，引起物品老化的原因也不一樣，請務必找出最適合每個用品的保管方法。

✔ 依照用途分類、收進整理箱

把整理露營用品想像成小型的搬家工程就會輕鬆很多。依照廚房用品、寢具、建築物（帳篷與天幕）三個種類區分，其他小型用品再裝進整理箱。

· 依照用途區分並歸類。
· 把體積小的物品分類收納在盒子裡。

✔ 依照材質區分保管

所有的戶外用品雖然有共同的保管方式，但是根據材質的不同，也有不少要特別留意的地方。為了確保在使用時能保有最佳狀態，請掌握每個用品的特性並找出家中適合的收納空間。

羽絨	羽絨製品最怕狹小的空間，用輕薄的棉製束口袋收納以便透氣。
布製品	折痕太多的話，使用時會影響美觀程度，收納時不要折太小。
木製品	木製品若有縫隙，往往會用其他物品塞滿，卻容易刮傷木頭，最好用紙箱當緩衝材。
鐵製品	若不小心掉落可能會損壞或刮花家裡的地板，建議放在低處保管。

Point

含有燃料的產品容易釀災

露營用品當中有不少危險性高的物品，特別是瓦斯和汽油類最容易引發事故，在儲存時要特別小心。燃料產品最怕遇到「濕氣」、「熱」和「火源」，濕氣會引發燃料容器劣化，熱和火源則有引火和爆炸的危險，因此保管燃料產品時一定要避開這三個原則。最簡單的方法是放在保冷箱裡保管（便宜的也可以），當然不要忘記遠離火源。

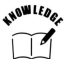

以防萬一不可少！

受傷時的急救方法

急救包

請參考下列品項再依照自己的需求準備，
使用藥品前請務必先諮詢醫生。

❶ OK繃
準備各種款式以因應不同大小的受傷部位，戶外用建議選用防水型。

❷ 外傷藥膏
防止傷口化膿的消炎藥膏，將傷口洗淨後再塗抹。

❸ 止癢藥
建議購買能應付各種因素引起的發癢，如蚊蟲叮咬、花草過敏等等。

❹ 消毒紗布
用來覆蓋傷口止血或擦拭患處，準備數種大小尺寸備用。

❺ 彈性繃帶
伸縮型繃帶，可用於保護傷口或固定可能骨折的地方。

❻ 鑷子＆安全別針
主要是用來拔刺，請放在小型的夾鍊袋裡以保持清潔。

❼ 毒液吸取器
用於被毒蛇等動物咬傷時將毒液吸取出來的器具，使用後要清洗乾淨並保持清潔。

❽ 礦泉水（瓶裝水）
沒有乾淨水源時能用來洗淨傷口，也可以當作預防中暑時的飲用水。

❾ 常備藥
平常習慣服用的感冒藥、止瀉藥、止痛藥，可拆成小包裝方便攜帶。

124

▶ 露營常見的的受傷事故

　　沒有人想要在快樂的露營活動裡受傷，但有時總是會發生一點意外，最好事先學會基本的外傷處理技巧。

　　除了上一頁介紹的急救包之外，也可以靈活運用烹飪用具的刀子或是瑞士刀。倘若覺得傷勢嚴重無法自行處理，請不要猶豫，立刻請他人幫忙或叫救護車。

✔ 割傷、擦傷

　　如現場有乾淨水源，先用清水清洗患處，如果沒有就用礦泉水沖洗。患處沾有異物的話，用鑷子全部清除乾淨，之後再貼上OK繃以保護傷口。如果有出血的情形，以紗布覆蓋在傷口上止血。

在礦泉水瓶蓋上方開一個小洞，只要擠壓礦泉水瓶中央，就可以用少量的水清洗患處。

✔ 被刺刺到

　　如果刺在皮膚表面上，可用鑷子拔出（與刺呈同樣角度）。若已經跑進表皮內，可用乾淨的針頭挑一下周圍再取出，之後將傷口洗淨再貼上OK繃。如果無法完全挑乾淨，請找專業醫護人員處理。

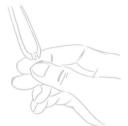

✔ 輕度燙傷

　　燙傷處如掛有首飾，請取下後立刻在燙傷處沖大量冷水，讓皮膚快速降溫，避免患處受到感染並減輕組織損傷。嚴重燙傷或大面積燙傷時，請務必儘快就醫。

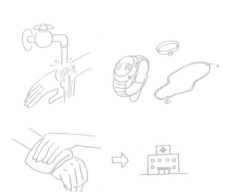

✓ 有異物跑進眼睛

有些異物可能會刮傷眼球，所以絕對不可揉眼睛。發現眼中有異物時可用自來水沖洗，沖洗時頭部要傾斜、有異物的那隻眼睛要在下方，如果還是無法取出，請務必就醫。

✓ 牙齒的意外事故

露營時經常發生牙齒的意外事故。如果感覺疼痛，請先確認口中有無牙齒碎片，取出後再漱口。牙齒完全脫落的話，可將牙齒暫時浸泡在唾液或運動飲料裡，然後儘速就醫。注意牙齒脫落後，不要觸碰到牙齦。不論是以上哪種情況，當場先做簡單的處置後一定要去找牙醫。

✓ 可能骨折

如果有「腫脹」、「疼痛」、「患處變色」等情況，很有可能就是骨折，但是外行人無法做出正確的判斷，最好是儘快交給醫生診斷。患處有明顯外傷可先處理，然後用乾淨的夾板固定。絕對不要擅自營試將彎曲或凸出的骨頭復原。

Point

別猶豫，請叫救護車！

除了上述情況，露營途中也可能會發生其他受傷或生病等突發狀況，嚴重的情況包括失去意識、腹部劇痛、頭部或腹部受到重擊、不正常的出血。

玩樂一時，性命要緊，若有這些情形發生時，一定要中斷行程，立即就醫。出門時記得攜帶健保卡，在緊要關頭時比較安心。

▸ 露營中最常見的身體不適

除了受傷，還有因蚊蟲叮咬引起的發癢和疼痛，以及植物引發的斑疹，這些都是進行戶外活動時很常見的症狀，不過這些症狀都可以透過P124的急救包先做妥當的處理。

但是以下三個症狀，一般人很容易覺得是小事而忽略，甚至造成無法挽回的局面。當你發現臉色不對勁、發抖、冒冷汗、意識模糊等，只要有一點異樣就要迅速處理。

✓ 中暑

在高溫下活動身體，造成體溫無法下降而引起的症狀，嚴重的話會引起休克，必須馬上緊急處理。最重要的是讓身體快速降溫，並且喝運動飲料補充水分。若降溫後仍感覺身體不適或意識模糊，就要馬上叫救護車。

✓ 脫水症

這是運動或由於外部氣溫上升造成體內水分減少所引起的症狀，嚴重的話可能導致死亡。症狀初期會感到頭暈或頭痛，此時請多喝運動飲料和充分休息。要自動自發補充水分，最好是攝取比平時多好幾倍的量。

✓ 低溫症

在寒冷的天氣下進行活動時，體內溫度下降引起的症狀。在泳池、河川戲水後，如果全身打哆嗦或是嘴唇發紫，這就是低溫症的徵兆。低溫症無法自行提高體溫，若身體弄濕要立刻換上乾衣服，並且想辦法溫暖身體內外，情況嚴重時請馬上叫救護車。

台灣廣廈 國際出版集團
Taiwan Mansion International Group

國家圖書館出版品預行編目（CIP）資料

【超圖解】露營入門全攻略：從零開始也不怕！行程規劃×裝備
知識×選地紮營×野炊食譜，新手必學的戶外實用技巧 / 長谷
部 雅一監修；徐瑞羚翻譯. -- 初版. -- 新北市：蘋果屋出版社有
限公司, 2023.05
　面；　公分
ISBN 978-626-96826-7-6
1.CST: 露營　2.CST: 野外活動

992.78　　　　　　　　　　　　　　　　112001959

蘋果屋
APPLE HOUSE

【超圖解】露營入門全攻略

從零開始也不怕！行程規劃×裝備知識×選地紮營×野炊食譜
新手必學的戶外實用技巧

監　　修／長谷部 雅一　　　　編輯中心編輯長／張秀環・編輯／周宜珊
翻　　譯／徐瑞羚　　　　　　　封面設計／曾詩涵・內頁排版／菩薩蠻數位文化有限公司
　　　　　　　　　　　　　　　製版・印刷・裝訂／東豪・弼聖・明和

行企研發中心總監／陳冠蒨　　線上學習中心總監／陳冠蒨
媒體公關組／陳柔彣　　　　　產品企製組／顏佑婷
綜合業務組／何欣穎　　　　　企製開發組／江季珊

發　行　人／江媛珍
法 律 顧 問／第一國際法律事務所 余淑杏律師・北辰著作權事務所 蕭雄淋律師
出　　版／蘋果屋
發　　行／蘋果屋出版社有限公司
　　　　　地址：新北市235中和區中山路二段359巷7號2樓
　　　　　電話：（886）2-2225-5777・傳真：（886）2-2225-8052

代理印務・全球總經銷／知遠文化事業有限公司
　　　　　地址：新北市222深坑區北深路三段155巷25號5樓
　　　　　電話：（886）2-2664-8800・傳真：（886）2-2664-8801
郵 政 劃 撥／劃撥帳號：18836722
　　　　　劃撥戶名：知遠文化事業有限公司（※單次購書金額未達1000元，請另付70元郵資。）

■出版日期：2023年05月
ISBN：978-626-96826-7-6　　版權所有，未經同意不得重製、轉載、翻印。